香港運動員奮鬥百年路

志氣凌雲

香港地方志中心　編著

志氣凌雲 —— 香港運動員奮鬥百年路

編　著	香港地方志中心
撰　稿	張　彧　方祺輝　宋博文　冼國威　林丹媛
	周肇堂　陳夢恬　黃柱承　蔡兆浚　蔡耀銘
配　圖	葉　環　黎潔瑩
編　輯	吳福全　林琼歡
責任編輯	林雪伶
封面設計	Mo Mok
裝幀設計	涂　慧
出　版	商務印書館（香港）有限公司
	香港筲箕灣耀興道 3 號東滙廣場 8 樓
	http://www.commercialpress.com.hk
發　行	香港聯合書刊物流有限公司
	香港新界荃灣德士古道 220-248 號荃灣工業中心 16 樓
印　刷	美雅印刷製本有限公司
	香港九龍觀塘榮業街六號四樓 A 室
版　次	2022 年 2 月第 1 版第 2 次印刷
	© 2021 商務印書館（香港）有限公司
	ISBN 978 962 07 6669 5
	Printed in Hong Kong

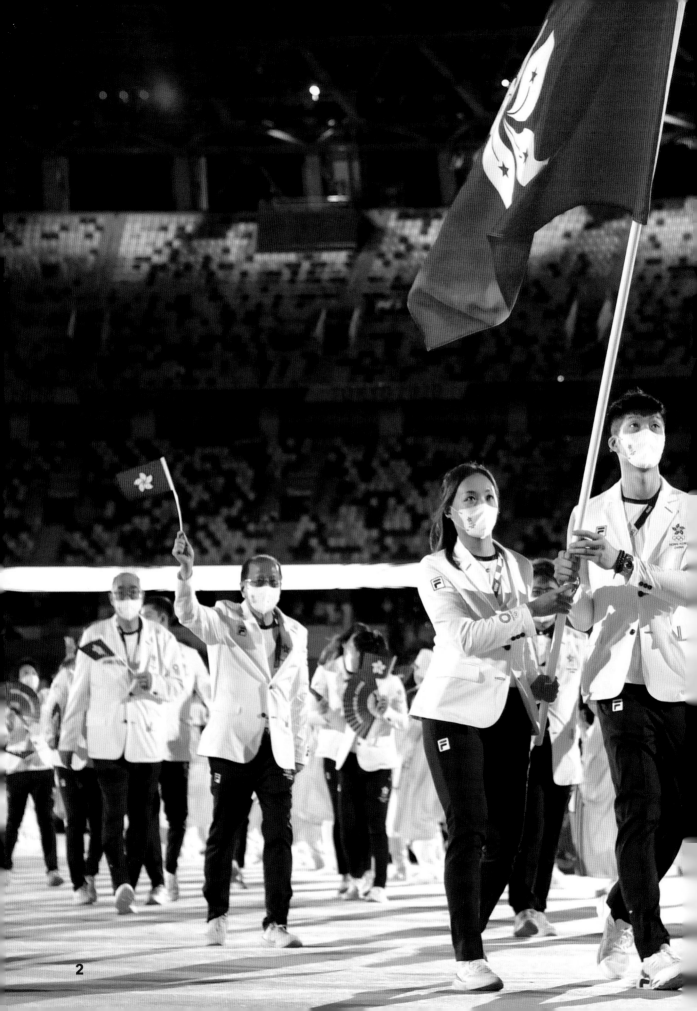

烙下奧運場上熱血時刻

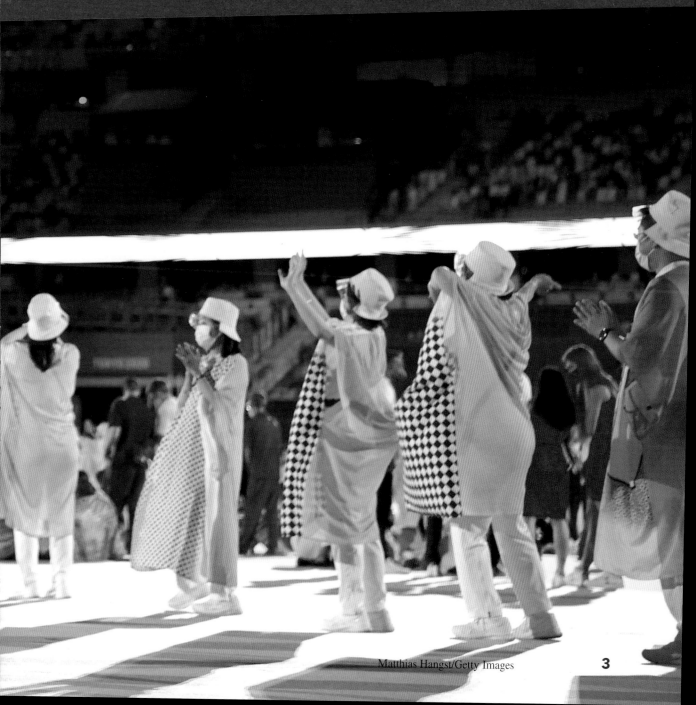

珍藏香港人驕傲的一頁

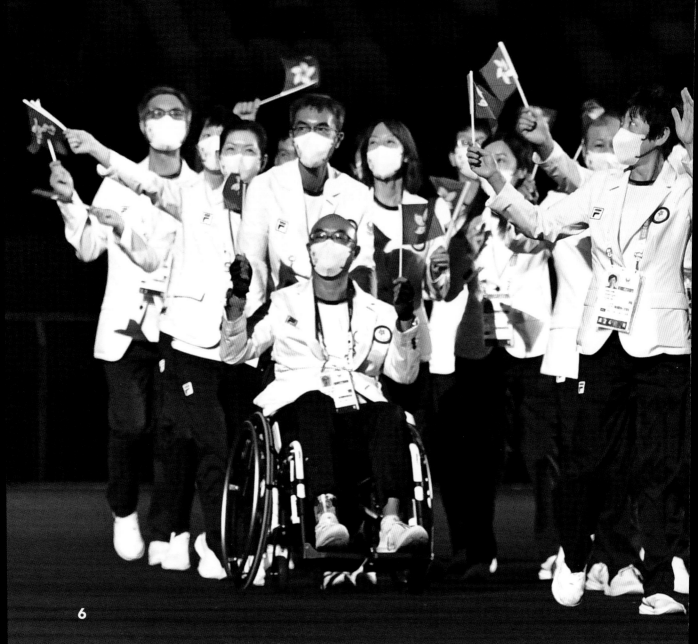

ホンコン・チャイナ

PHILIP FONG/AFP via Getty Images

欣悉香港地方志中心出版《志氣凌雲 ── 香港運動員奮鬥百年路》一書,謹此衷心致賀。

香港地方志中心自二零一九年成立至今,一直竭力編修《香港志》,全面記載香港千百年以來社會、人事和風物的發展和變遷。適逢香港今年在東京奧運會和殘疾人奧運會中取得驕人成績,並創下多項歷史紀錄,香港地方志中心特意舉辦「志氣凌雲 ── 香港體育紀行展」,回顧本地體育發展的百載里程和豐碩成果,同時編著《志氣凌雲 ── 香港運動員奮鬥百年路》紀念書冊,為香港體壇的發展進程留下珍貴紀錄,饒富意義。我獲邀為書冊作序,感到非常榮幸。

體育發展是香港歷史不可或缺的一部分,多年來不斷演變,當中亦不乏勵志故事。運動員在國際賽事中勇奪獎牌固然可喜,而更令人敬佩的是他們努力克服困難的精神。他們在征途上經歷長期刻苦訓練,忍受傷患煎熬,並在賽場上展現頑強鬥志,全力以赴,爭取佳績,殊不容易。健體強身的體育運動值得推廣和支持,堅毅不撓的體育精神亦值得宣揚和傳承。

香港特別行政區政府一直致力推動本港體育發展,包括制訂全面的體育政策,以及投放大量資源,促進體育盛事化、精英化和普及化。除了積極籌辦本地和國際體育賽事,我們亦增建和優化社區體育設施,為運動員提供體育資助和退役就業支援。我們還通過「精英運動員發展基金」撥款予香港體育學院,以提供精英體育訓練,為香港培育更多體育人才。我有信心,在政府和社會各界的大力支持下,香港的體育事業定會穩步向前,邁向專業化及

產業化，而香港運動員的實力亦會不斷提升，在更多大型體育賽事中為港爭光。

再次感謝香港地方志中心悉心編著這別具歷史及紀念價值的書冊。深信書中所述每位運動健兒的奮鬥故事，都能激勵大家積極面對香港遇到的種種困難和挑戰。只要我們團結一致，努力拼搏，香港定能迎難而上，再創輝煌。

香港特別行政區行政長官　林鄭月娥

2021 年 8 月 8 日，行政長官林鄭月娥女士（右二）在民政事務局局長徐英偉（左一）、香港體育學院主席林大輝（左二）及院長李翠莎（右一）陪同下，在體院觀看李慧詩的賽事直播，為她打氣。（香港體育學院提供）

2020 東京奧運和殘奧運，聚焦了全球的目光。經過激烈競逐，香港代表隊以彪炳的戰績，刷新了香港體育運動的歷史，掀動全城熱潮，市民忘情地為香港運動員歡呼喝采，為香港自豪。

7 月 26 日，傳來「香港劍神」張家朗晉級決賽的消息。傍晚，大量市民不約而同匯聚於各個商場的大屏幕下，與無數在家中同時觀看直播的市民一起，看着張家朗把金牌帶回香港。他們沒有想到，其實內心渴望張家朗帶回的是，對香港的信心和自豪。

當勝利的一刻，全港歡聲雷動；無分界限，每個人都分享着真心的喜悅。而隨着張家朗劃破長空的金牌，接續有何詩蓓、李慧詩等運動員，以及其後殘奧健兒捧回來的多面銀牌銅牌，令香港的奧運熱潮一直延續；而在歡欣喜悅的背後，我們失落了許久的團結、激勵、信心、自豪的香港精神，回來了！

這是一個當前香港需要誌記的歷史時刻。

香港地方志中心正在肩負一項歷史使命，編纂香港第一部《香港志》，要把香港千百年來一切社會文化變遷，鉅細無遺詳細記載下來，成為一部香港的百科全書。因應今次奧運表現帶來的現象，地方志中心認為有責任趁這個機會，舉辦「志氣凌雲 —— 香港體育紀行展」，把今次獲獎運動員的堅毅拼搏精神，及過去近百年為香港爭光的運動員和他們取得的成就，介紹給市民認識，並藉以向他們致敬。部分內容，主要從《香港志》資料庫中抽取精華。

「志氣凌雲 ── 香港體育紀行展」展覽及本書出版,由於籌備倉卒,許多重要內容未能一一完善。慶幸在籌備展覽時,得到特區政府以及社會各界的鼎力支持,謹此致以深切謝意。特別感謝民政事務局、中國香港體育協會暨奧林匹克委員會、香港殘疾人奧委會暨傷殘人士體育協會,以及香港體育學院的協助,安排運動員表演及訪問;並感謝信和集團的贊助,亦感謝商務印書館為本書組稿和出版給予極大支持。

運動追求公平競爭,爭逐更快、更高、更強,需要刻苦訓練及堅持拼搏。香港的運動員尤其要面對更多限制,但他們卻以堅定的決心和頑強的鬥志,為自己,也為香港而發光發熱。衷心希望本書的出版,能夠藉此表達香港市民對他們的感謝和敬意,也讓更多市民認識香港體育的光輝歷史,以及運動員的奮鬥精神,從中得到啟發和鼓舞,團結一心,互相同行,尋回自信,共同推動香港再創輝煌。

香港地方志中心總裁　林乃仁

2021 年秋

發揚體育正能量　推動社會砥礪前行

2020 東京奧運中國香港代表團取得史無前例的佳績，在劍擊、游泳、乒乓球、空手道及場地單車歷史性地奪得一金、二銀、三銅；在緊接的東京殘奧運上，港隊展能健兒再取得兩銀三銅，全民投入奧運的熾熱氣氛前所未有，市民駐足在商場及戶外電視觀看港隊比賽，熱烈喝采為運動員打氣的場面令人感動。在我們經歷漫長社會運動和新冠肺炎疫情，生活秩序受嚴重衝擊下，此時此際，我們又重新看到活力、激情、團結，我們過往熟悉的香港精神終於回來了！

「志氣非凡，力爭第一」、「艱苦奮鬥，堅持不懈」，既是運動精神的精髓，也是每個運動員的共同特質。在迂迴且艱苦的訓練道路上，運動員憑藉堅毅奮鬥與志氣突破自我，這正正是年輕人需要掌握和學習的正能量，以創造屬於自己的前路。

香港的體育發展有賴國家的支持才能走到今天，回歸祖國之後，在「一國兩制」的大原則下，我們得以用「中國香港」的名義參與國際體育事務，在背靠祖國、肩負全國人民的勉勵與支持下，我們有更廣闊的空間和強大的信心，爭取更高的榮譽。

值此國家剛圓滿舉辦第十四屆全運會賽事，同時史無前例地核准由廣東、香港及澳門聯合承辦 2025 年第十五屆全運會，彰顯了國家對香港的積極支持，全港市民亦熱切期待這場盛事。第十五屆全運會將會是粵港澳大灣區共同發展的重要里程碑，不但進一步完善香港體育界生態，亦是促進大灣區體育產業多元發展的良好機會，相信透過這次合辦全運會的機會，能夠深化三地體育事

業的長遠合作，鞏固香港成為大型體育盛事之都的地位，同時培養市民廣泛參與體育運動的文化。要把握今次的機遇，政府應加快成立文化體育旅遊局，以大局觀制定未來文體政策，協助業界走向產業化發展，融入國家發展大局。

今次得到團結香港基金聯合香港地方志中心，乘着這個奧運熱潮主辦「志氣凌雲 —— 香港體育紀行展」，向港人展示香港運動員從上世紀 30 年代至今，為香港體育運動發展作出的貢獻與付出，以及在各個重要賽事上贏得的驕人成績；既是向前輩致敬，亦藉此啟發和鼓勵港人奮發前行，實屬香港體育界以至社會的盛事。同時商務印書館出版本書介紹 2020 東京奧運的得獎運動員，讓社會能夠更深入認識及了解他們的努力付出，意義重大。

期望健兒們繼續發揚堅毅奮鬥精神，匯成一股強大的正能量，推動我們社會重新出發，團結一致，互助共勉，砥礪前行。

中國香港體育協會暨奧林匹克委員會副會長　霍啟剛

2021 年 9 月

盡展潛能

殘疾人運動的起源可以追溯至 1948 年，當時路德維格醫生 (Dr. Ludwig Guttmann) 為第二次世界大戰中脊髓受傷的退伍軍人組織了一場輪椅射箭比賽。這就是第一次史篤曼維爾運動會 (Stoke Mandeville Games)。其後，運動會正式成為國際賽事，並發展至 1960 年於羅馬舉行首屆殘奧運，而殘疾人運動亦漸漸由運動復康發展至精英競技層面。

香港的殘疾人運動在亞洲地區而言，發展歷史相對悠久。1972 年，香港殘疾人奧委會暨傷殘人士體育協會（協會）在創會會長方心讓教授及一群熱心的復康工作者領導下組成。同年首次派出代表團參加於海德堡舉行的殘奧運，即由運動員林龍、李冠雄於乒乓球賽事中摘下一銀一銅。八十年代，港隊人才輩出，例如為香港取得首三面殘奧運金牌的女將梅艷玲、曹萍、黃英、黃玉薇及馮月華；九十年代發展更為蓬勃，有攀上世界第二的乒乓球運動員鄺錦成、單一屆剌下四金的輪椅劍擊運動員張偉良以及一眾隊友；到千禧年代各項目名將冒起，包括為人熟知的蘇樺偉、硬地滾球的梁育榮和郭海瑩、輪椅劍擊女子隊余翠怡及陳蕊莊等，而智障運動項目自 2012 年重返殘奧運後，港隊每屆都能在乒乓球女子單打奪得獎牌。

剛過去的 2020 東京殘奧運，港隊共有 24 名運動員參與八個運動項目，並以兩銀三銅的佳績完成賽事。香港至今已參與 13 屆殘奧運，取得共 131 面獎牌，成績斐然。我有幸從 1990 年代開始以不同身份參與本地殘疾人運動發展，每屆賽事、每位運動員均令我感受良多。東京殘奧運可謂是最特別的一屆，我們縱然

面對延期、疫情挑戰與閉門作賽，但在特區政府的支持下，市民大眾第一次能夠透過電視直播一睹港隊表現，熱切關注及支持港隊，對運動員、教練、工作人員以至義工來說就是無形的肯定與回報。我謹此向政府有關部門、香港體育學院、各贊助商、支持機構、傳媒朋友及廣大市民致以衷心謝意。

我同時感謝團結香港基金與香港地方志中心聯合舉辦是次「志氣凌雲 —— 香港體育紀行展」，讓全港市民能夠延續奧運及殘奧運的熱潮；並感謝商務印書館特別出版本書，記錄香港體壇發展歷史，以及運動員的英勇身姿和背後的動人故事。

港隊的傑出成績並非一蹴而就，殘疾人運動在國際間的競爭日趨激烈，要延續佳績，協會更要與時並進，並在去年訂下了長達六載的策略發展計劃「Project 2026」，從社區基層至精英級別，全面推動本地殘疾人運動發展，包括提升港隊競技水平、增加肢體殘疾及視障人士參與體育運動、維繫與促進各持份者參與殘疾人運動發展，以及加強社會大眾的關注及認同，其中開拓基層參與及招募新秀運動員更是工作重點。

我殷切期望香港殘奧運動員突破極限的勇氣和毅力，鼓勵更多殘疾人士投入運動、熱愛運動。正如路德維格醫生所提到的「It's ability, not disability, that counts」，踏出運動的第一步，發揮所長，盡展潛能！

香港殘疾人奧委會暨傷殘人士體育協會主席　林國基

2021 年 9 月

凌雲志氣　譜寫香港新篇章

熟知香港體育發展的朋友都會記得，香港自 1952 年首次參加奧運會，到 1996 年，滑浪風帆選手「風之后」李麗珊出戰美國亞特蘭大奧運，為香港取得歷史第一金，全港市民為此振奮不已，而位於大角咀新填海區的地鐵站為此命名「奧運站」，以記念這項歷史性成就，表揚本港運動員的傑出成績。

時光一晃至 2021 年東京奧運。今年夏天，我就在連接奧運站的奧海城商場與市民齊撐港隊，觀賞「香港劍神」張家朗奪金的榮耀時刻、「飛魚」何詩蓓奮戰為港爭光，以及各場精彩賽事。置身其中，感受到一眾市民，無論男女老幼都與為香港出戰的運動員連繫起來，一起歡呼雀躍，一起激動揮手，共同見證港隊歷史性地取得六面奧運獎牌以及五面殘奧運獎牌的佳績，場面令人動容。

光輝汗水背後是一個個動人心弦的故事，也是你我的香港故事。為將這些故事，以及香港近代參與國際性體育賽事的重要事件和成就展示給廣大市民，讓大家認識這些充滿奮勇拼搏的精神與能量，團結香港基金和香港地方志中心特別舉辦「志氣凌雲 —— 香港體育紀行展」，展出珍貴的體育史料和圖片，帶領我們重溫近百年來香港的體育發展史。

體育不僅灌輸公平競技觀念，更倡導健康積極的生活態度。體育跨越疆界，秉承運動精神，我們每個人都可以成為運動健兒，傳遞友誼、公平和健康理念，團結彼此，互助互勉，奮勇向前。

近年社會對體育運動日益關注和支持，團結香港基金和香港地方志中心舉辦「志氣凌雲 —— 香港體育紀行展」及出版本書，希望加入我們一分力，透過這個饒有意義的活動，展示香港體育歷史，啟迪大家認識社會，並以凌雲志氣，一起譜寫香港未來新篇章。

信和集團副主席暨香港地方志中心發展委員會首席召集人　黃永光

2021 年 9 月

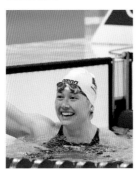
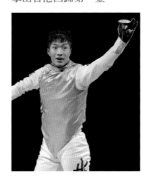
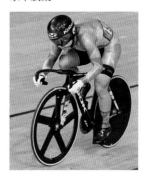
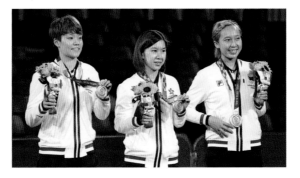
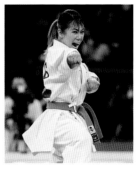

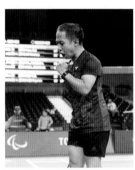
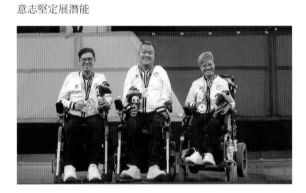
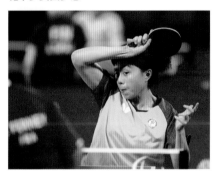
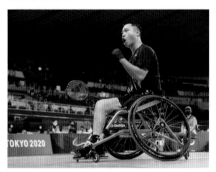

2020
ROAD T
GLORY

東京 2020 奧運會及殘奧運得獎運動員故事

東京奧運、殘奧運，香港創出歷史性的佳績，香港市民不分你我，同聲歡呼喝采！

何　詩　宿
張　家　朗
李　慧　詩
杜　凱　琹
李　皓　晴
蘇　慧　音
劉　慕　裳
朱　文　佳
黃　君　恒
梁　育　榮
劉　慧　茵
王　婷　廷
陳　浩　源

萬眾一心　為港爭光

東京 2020 奧運會，香港共派出 46 名運動員，競逐 13 個體育項目，創下一金、二銀、三銅的歷史性佳績；其後的東京 2020 殘奧運，香港亦派出 24 名運動員，競逐八個項目，合共奪得兩銀三銅。

香港運動員不負眾望，憑着堅強鬥志，以驚人的成績為香港爭光，全城市民雖然遠隔千里，但仍然萬眾一心，在螢光幕前與運動員融為一體，一起拼搏，尋回自信與對香港的希望。

香港在今屆奧運及殘奧運取得驕人成就，是運動員多年艱苦奮鬥，堅持不懈的回報，也是全港各界積極支持而得來的成果。香港特別行政區區旗揚威國際，是我們共同的驕傲。期望眾位體育精英帶來的光榮喜悅，連同過去所有運動員的汗水與努力，繼續為香港發光發熱，一直傳承。

香港游泳隊派出黃筠陶、楊珍美、何詩蓓及鄭莉梅出戰東
京奧運女子 4 × 100 米混合四式接力初賽，負責蝶泳的何詩
蓓在賽事中努力衝刺。（星島新聞集團提供）

24

我是香港人

「我在香港長大和生活，始終想代表香港出賽。」

「代表香港比賽，為港增光；看到這麼多人看着我比賽，覺得自己好像可以令大家團結起來，凝聚到一股強大的力量，覺得好光榮。」

23 歲的何詩蓓生於香港，是香港與愛爾蘭的混血兒，亦是前愛爾蘭總理查理斯·豪伊（Charles Haughey）的侄孫女；她選擇代表香港參加奧運，因為她是香港人。

今年，她代表香港參加東京奧運，憑着她超強的實力，在芸芸世界級的強勁對手中，贏得女子 200 米及 100 米自由泳銀牌，成為香港有史以來首位晉身奧運游泳決賽的選手，更奪得兩面銀牌，令全港市民同感驕傲。

何詩蓓首先於女子 200 米自由泳決賽游出 1 分 53 秒 92 的成績，奪得香港的首面奧運游泳銀牌，同時打破亞洲紀錄以及由她保持的香港紀錄；其後再於 100 米自由泳初賽及準決賽刷新該項目的亞洲紀錄，翌日的決賽再游出 52 秒 27 的時間，奪得第二面銀牌，更第三度打破亞洲紀錄。

東京奧運後，何詩蓓再接再厲於 2021 年 9 月出戰在意大利那不勒斯舉行的國際游泳聯賽，分別於女子 4x100 米自由泳接力、女子 400 米、女子 100 米和 200 米自由泳，共贏得四冠一亞，榮膺該站賽事的最有價值泳手（MVP）。

▶ 何詩蓓獲 200 米自由泳銀牌，是首次有香港游泳運動員於夏季奧運踏上頒獎台。（ODD ANDERSEN/ AFP via Getty Images）

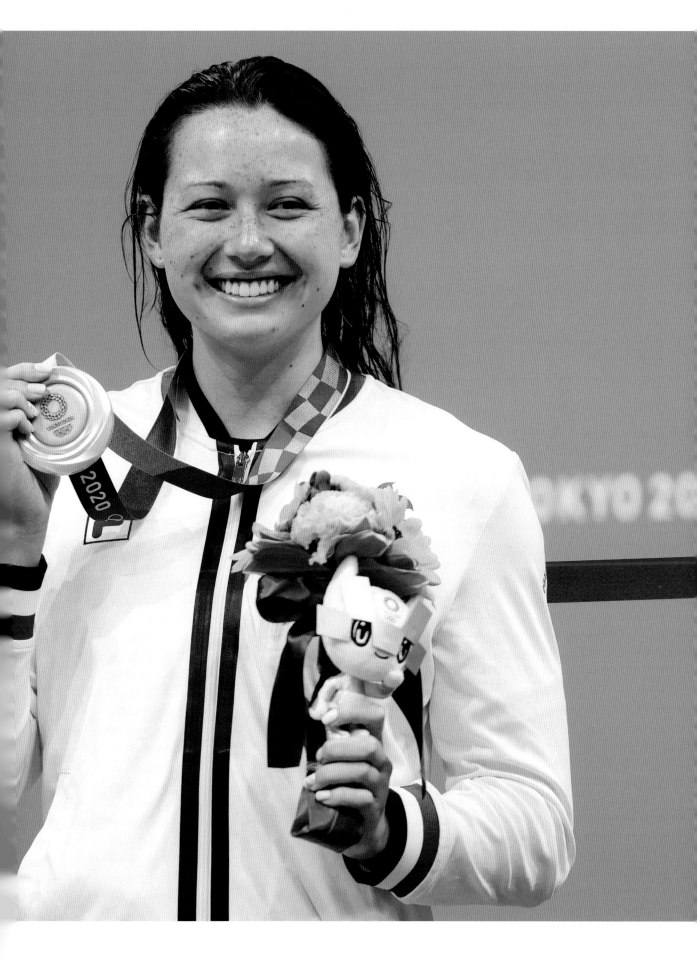

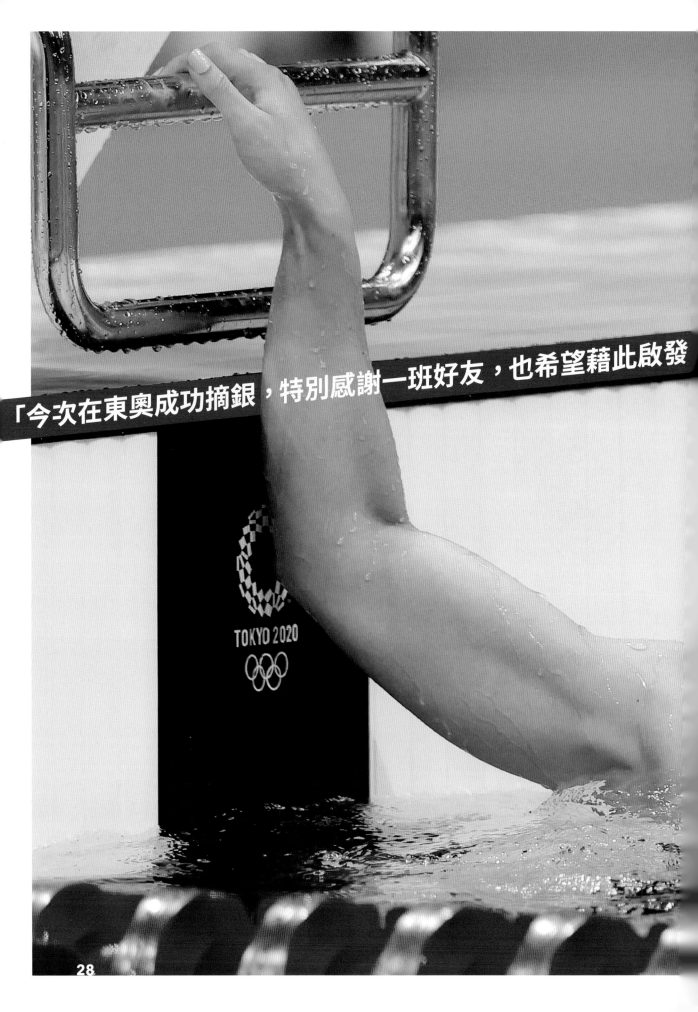

「今次在東奧成功摘銀，特別感謝一班好友，也希望藉此啟發

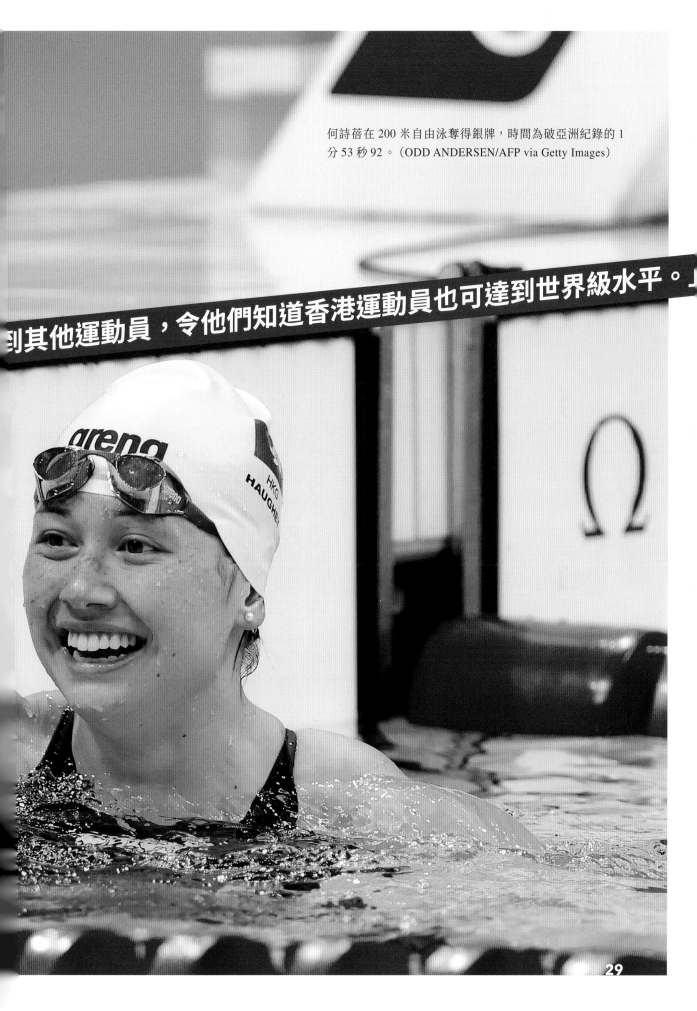

何詩蓓在 200 米自由泳奪得銀牌，時間為破亞洲紀錄的 1 分 53 秒 92。（ODD ANDERSEN/AFP via Getty Images）

到其他運動員，令他們知道香港運動員也可達到世界級水平。」

何詩蓓自幼在香港成長，六歲時開始加入南華游泳隊受訓。2008 年，年僅 10 歲的何詩蓓首次代表香港參加粵港學界埠際游泳賽，奪得三金一銀的成績，兼打破兩項大會紀錄，一鳴驚人。2011 年 13 歲的何詩蓓更於香港短池分齡游泳錦標賽400 米個人混合泳首次打破香港紀錄。

在游泳以外的何詩蓓，品學兼優，擁有八級鋼琴資格，平日會以彈琴減壓，可謂是文武雙全。在準備香港中學文憑試時，她堅持每天早上三時起床溫習，五時練水後上學，游泳學業兩不誤，最終考獲 7 科 35 分的佳績，負笈美國密芝根大學，修讀心理學。

何詩蓓憑着天賦與努力，開始於國際泳壇上嶄露頭角。2015 年在 200 米混合泳游出奧運 A 級時間資格，成為首個直接取得奧運參賽資格的香港泳手參加里約奧運。

生於斯、長於斯。說得一口流利廣東話的何詩蓓，雖然有一半愛爾蘭血統，但因為對香港的歸屬感，選擇代表香港。她說：「由細到大都有人問我為何不代表愛爾蘭，我告訴他們，我出生在香港，住在香港，我與香港總是連繫着，我為代表香港感到自豪。」憑着自信和努力，何詩蓓將繼續代表香港，在比賽場上發光發亮；而香港也會因她而感到自豪。

▶ 何詩蓓於 100 米及 200 米自由泳項目均成功奪得銀牌，是首次有香港運動員於同一屆奧運內兩度收獲獎牌。（Fu Tian/China News Service via Getty Images）

擊出
香港回歸
第一金

「大家要堅持，不要放棄，退下去不是辦法，
要上前打好每一劍！」

歷年主要賽事成績

2014 年仁川亞運 - 男子花劍團體賽 銅牌

2016 年亞洲劍擊錦標賽 - 男子花劍個人賽 金牌

2018 年雅加達巨港亞運 - 男子花劍團體賽 銀牌

2018 年雅加達巨港亞運 - 男子花劍個人賽 銅牌

2021 年東京奧運 - 男子花劍個人賽 金牌

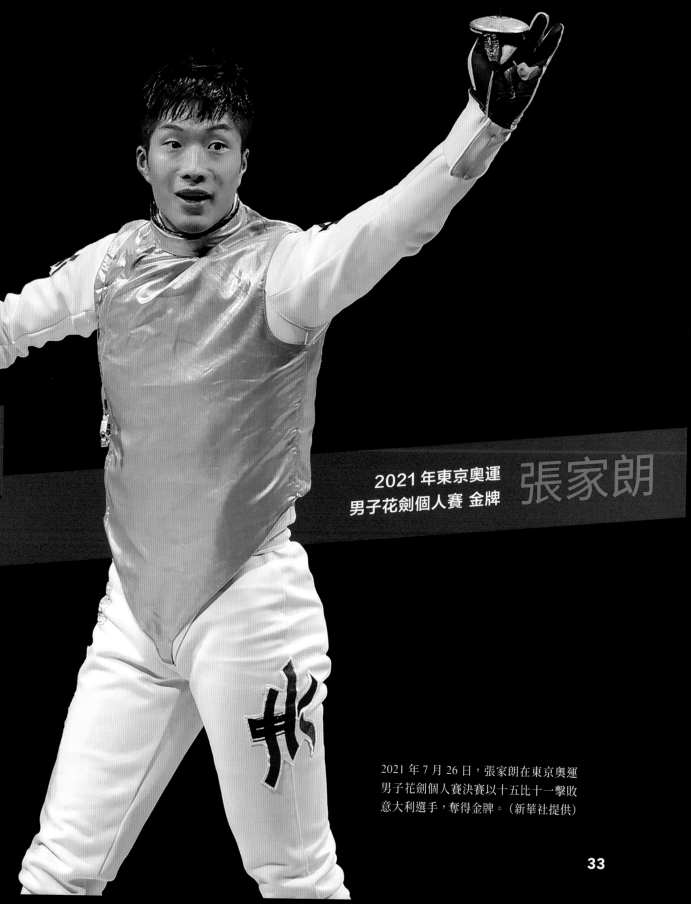

2021 年東京奧運
男子花劍個人賽 金牌　張家朗

2021 年 7 月 26 日，張家朗在東京奧運
男子花劍個人賽決賽以十五比十一擊敗
意大利選手，奪得金牌。（新華社提供）

2021 年 7 月 26 日晚，香港各區的主要商場瀰漫一片熱潮，成千上萬的市民聚集在大屏幕下，為「香港劍神」張家朗打氣，等待見證歷史一刻。

8 時 10 分，東京奧運男子花劍個人賽決賽開始，在全港支持者的期待及喝采聲中，張家朗擊敗上屆金牌得主，勇奪香港回歸後奧運第一金。奪金一刻，為張家朗驕傲、為香港自豪的激情，遍及香港每個角落。

這一面金牌，亦是繼 1996 年「風之后」李麗珊奪金、2004 年李靜和高禮澤奪銀、2012 年李慧詩奪銅之後，香港及香港運動員得到的最大殊榮。

今次張家朗奪取金牌，成功絕非幸致。晉級過程盡顯實力，由 32 強開始以無敵姿態，先後戰勝法國老將、世界「一哥」、俄羅斯代表及捷克選手，張家朗一路展現出超強意志和信心。

決賽對手是 2016 里奧男花個人賽摘金的意大利劍手，儘管對賽往績處下風，但張家朗未見怯場，一度落後一比四後及時調整打法，一口氣反超前至十比五，最終以十五比十一歷史性奪得奧運金牌，亦成為港人心中的「香港劍神」。

▷ 張家朗為香港奪得東京奧運第一金，亦為首次有香港劍擊運動員於夏季奧運贏得獎牌。（中國香港體育協會暨奧林匹克委員會提供）

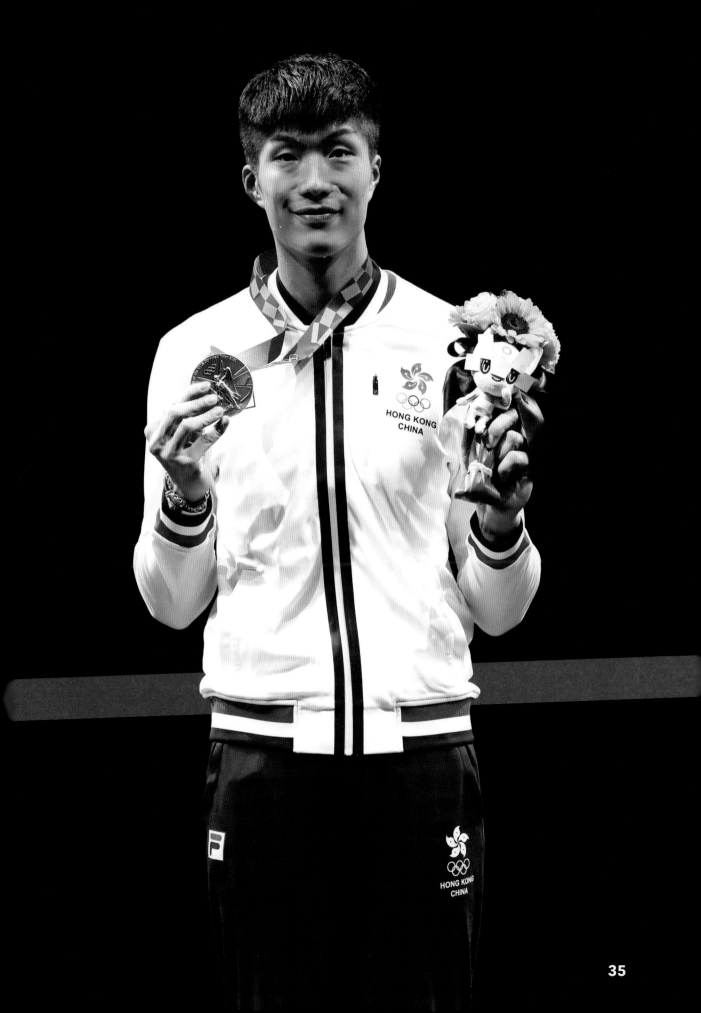

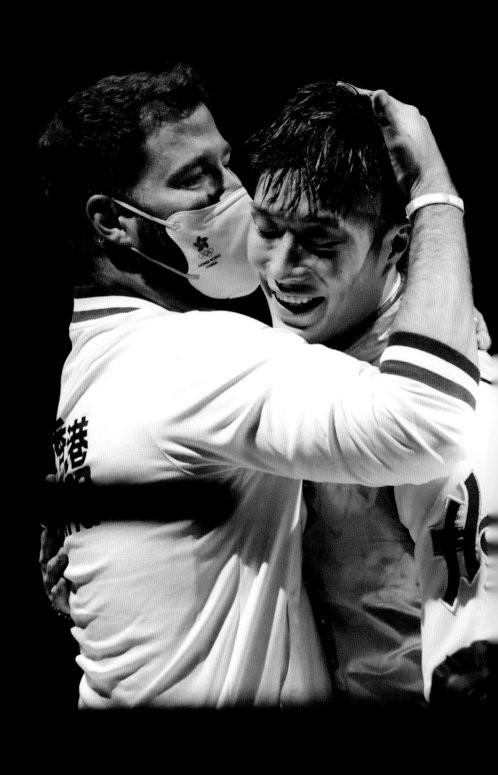

張家朗決賽勝出後，與教練相擁慶祝。
（中國香港體育協會暨奧林匹克委員會提供）

早在 2014 年，年僅 17 歲的張家朗已經於亞洲青少年劍擊錦標賽橫掃四面花劍金牌，其後在仁川亞運會亦奪得團體花劍項目銅牌；2016 年又於江蘇無錫舉行的亞洲劍擊錦標賽中先後擊敗日本世界冠軍和中國奧運金牌得主，勇奪男子花劍個人賽金牌，以 18 歲之齡成為香港首位亞洲劍擊冠軍。

除此，五年前他參加里約奧運會，亦晉級花劍個人賽 16 強，創下香港花劍隊當時最佳的奧運成績。2017 年，又在保加利亞舉行的世界青少年劍擊錦標賽中贏得花劍個人賽冠軍，成為首個取得該賽事冠軍的香港劍擊運動員。至此張家朗已累積了世界盃個人賽一銀二銅、大獎賽個人賽一銀一銅優秀成績，2019 年世界排名高至第五位。

金牌背後，是一個平凡之中略帶點不平凡的故事。張家朗出身籃球世家，父親曾為警察隊取得香港甲一組籃球聯賽冠軍，母親亦曾奪得女子甲組籃球聯賽冠軍。耳濡目染之下，張家朗小時初次接觸的運動便是籃球，直到小學四年級時偶然參加的一個暑期劍擊興趣班，從此與劍擊難捨難離，更毅然在完成中四後休學，轉為全職劍擊運動員。

奪得金牌，張家朗形容意義重大，證明香港劍擊隊有實力能在世界舞台做到好成績。他特別提到自己劍擊生涯高低起伏的經歷，寄語「大家要堅持，不要放棄，退下去不是辦法，要上前打好每一劍！」

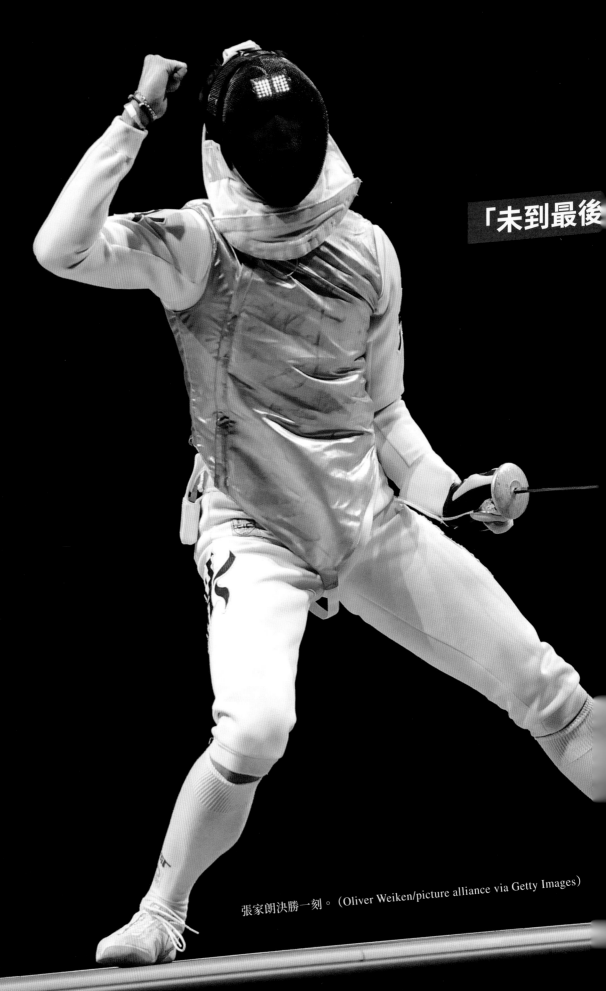

「未到最後

張家朗決勝一刻。（Oliver Weiken/picture alliance via Getty Images）

我們都要努力去拼。」

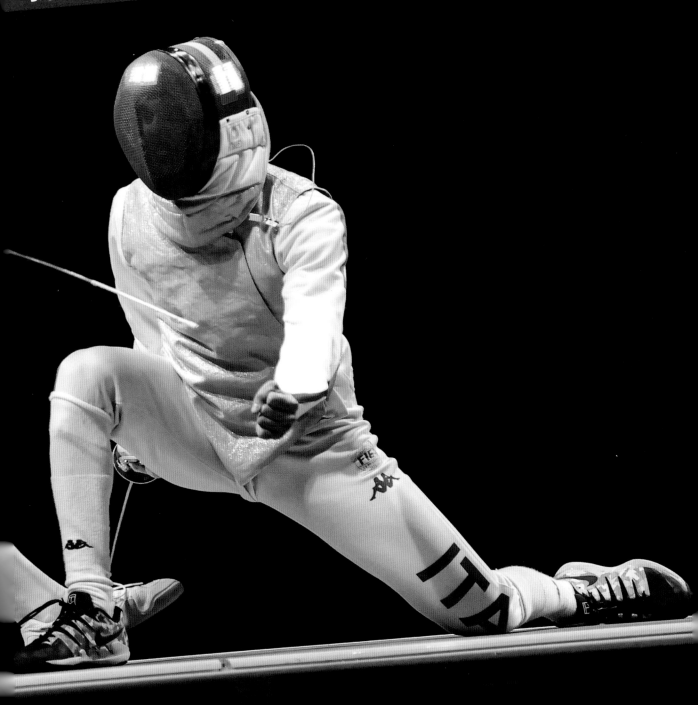

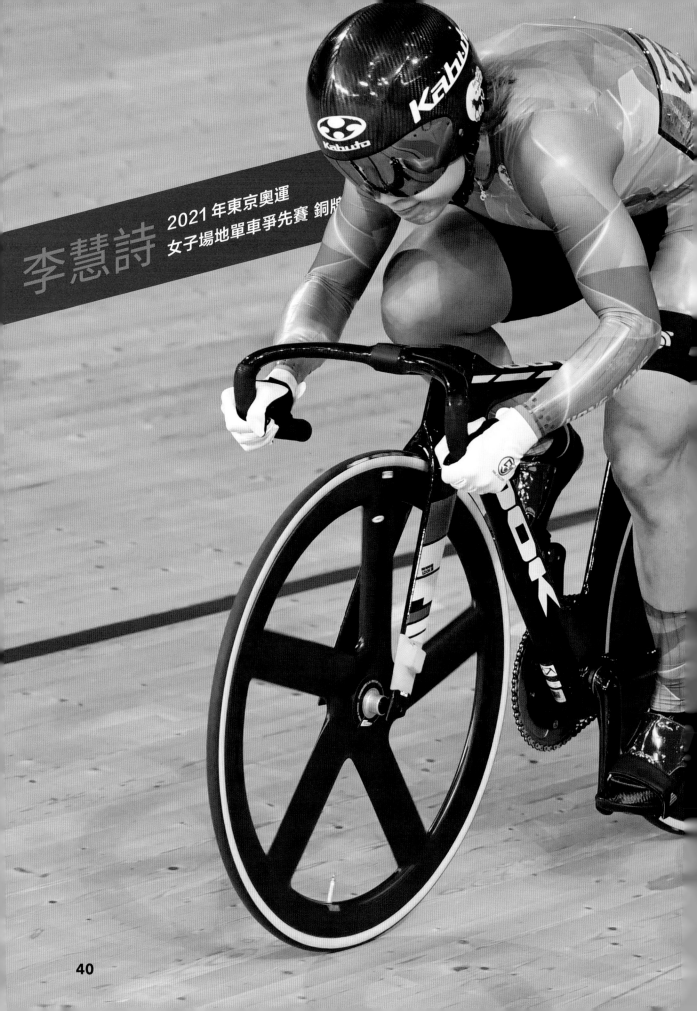

永不放棄

「因為喜歡單車才會來到這裏，
從來不會想為了甚麼，全情投入，就不覺得辛苦。」

歷年主要賽事成績	
	2012 年倫敦奧運 - 女子場地單車凱琳賽 銅牌
	2013 年世界場地單車錦標賽 - 女子 500 米計時賽 金牌
	2013 年世界場地單車錦標賽 - 女子爭先賽 金牌
	2019 年世界場地單車錦標賽 - 女子凱琳賽 金牌
	2019 年世界場地單車錦標賽 - 女子場地單車爭先賽 銅牌
	2021 年東京奧運 - 女子場地單車爭先賽 銅牌

李慧詩在爭先賽中的英姿。（PETER PARKS/AFP via Getty Images）

李慧詩，這個無數香港人都熟悉、公認的「牛下女車神」，在 2021 年 8 月 8 日東京奧運會女子場地單車爭先賽季軍戰中，擊敗德國選手奪得奧運銅牌，再次為香港爭光，成為首位於兩屆奧運會奪得獎牌的香港運動員。

「穿上港隊這件衫，感覺到大家的力量在單車上，是有壓力的，但我將大家的『加油』轉化成動力，如果沒有你們陪我走，我去不到這個頒獎台」。李慧詩勝出後特別感謝港人多年來對她的支持和關注。

李慧詩得到市民關注和支持，有着許多理由。其中一個，是她那努力不懈、積極奮鬥、充滿陽光笑意的影子，着實陪伴了一代的香港人。

34 歲的李慧詩於牛頭角下邨成長，自小喜愛運動，就讀中三時，學校推薦她參加「明日之星」計劃，獲得香港單車聯會挑選參與運動員訓練。中學會考畢業後，於 2004 年展開職業單車運動員生涯。

然而，李慧詩其實患有先天性貧血，每次完成高強度運動後都需要花較一般人更長的時間去恢復體力。但病患卻無阻她對運動的熱愛，甚至 2006 年在內地進行公路訓練時遭遇車禍，導致左手嚴重骨折，經歷三次手術後都未能完全康復，一度被香港單車代表隊總教練沈金康勸告退役，她都要百折不撓，堅持訓練，以堅毅意志最終打動教練讓她繼續留隊。

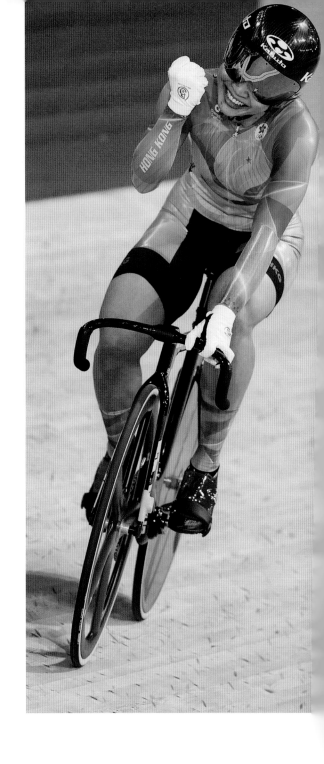

▲
李慧詩在個人爭先賽季軍戰直落兩場擊敗對手，獲得一面銅牌。（Tim de Waele/Getty Images）

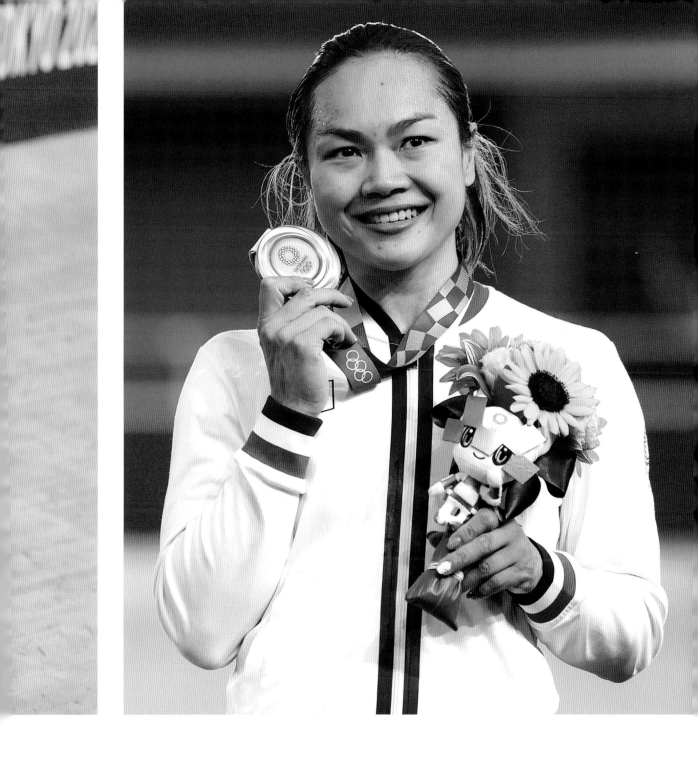

李慧詩繼 2012 年倫敦奧運後再次踏上奧運
頒獎台。（Justin Setterfield/Getty Images）

憑着不懈的苦練，2009 年起她開始於國際舞台技驚四座。2010 年於廣州亞運會 500 米計時賽造出 33.945 秒時間，以破亞洲紀錄成績奪金。2012 年 8 月更於倫敦奧運女子凱琳賽中為香港贏得首面奧運銅牌。2013 年又於白俄羅斯明斯克舉行的世界場地單車錦標賽女子 500 米計時賽中力壓上屆亞軍的德國對手，成為首位贏得世界冠軍的香港女子單車運動員，獲頒單車界的最高榮譽彩虹戰衣。

2019 年 3 月，李慧詩在波蘭普魯斯科夫舉行的世界場地單車錦標賽中再次展現出其堅韌不拔的精神，贏得爭先賽及凱琳賽兩面金牌，繼 2013 年後再次獲頒彩虹戰衣，為香港首位擁有超過一件彩虹戰衣的單車運動員。

今年，李慧詩穿上全新的湖水綠色「破風戰衣」，頭盔貼有藍色獨角獸，附有英文標語「Keep faithful in yourself」的貼紙出戰東京奧運。標貼背後蘊藏動人的故事，她曾向一位罹患腦癌的八歲小女孩送上獨角獸，鼓勵女孩堅強面對病魔，雖然小女孩最終離世，但李慧詩就把它當為提醒自己不要輕言放棄，更應該精采地活着的激勵。

李慧詩對她的目標不離不棄，永不言敗，結果也不負港人眾望，不僅在 2020 東京奧運贏得銅牌，亦在 2021 年全運會再度奪金奪銅，為香港爭光！

「不論輸贏，每一位運動員在背

▲
李慧詩與港隊隨團人員激勵打氣。
（中國香港體育協會暨奧林匹克委員會提供）

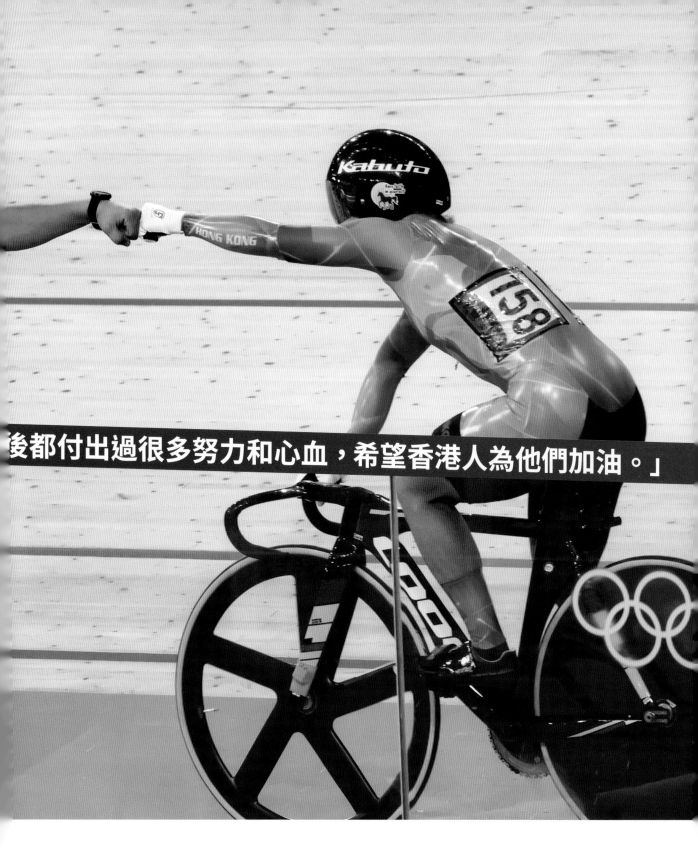

後都付出過很多努力和心血，希望香港人為他們加油。」

示範香港故事

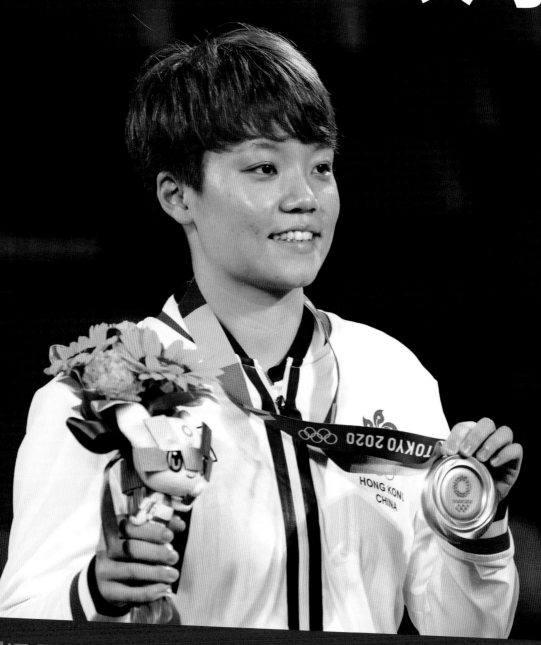

杜凱琹 李皓晴 蘇慧音　2021年東京奧運
女子乒乓球團體 銅牌

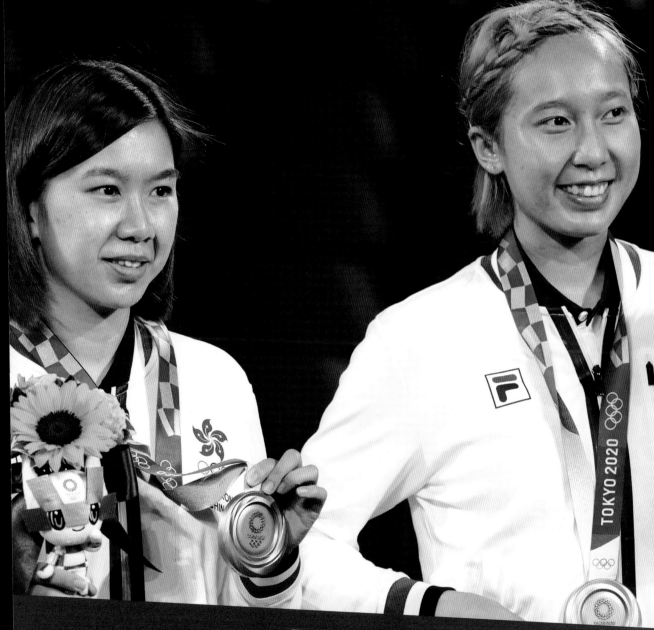

「只要相信，奇蹟就可能發生。」

（左起）杜凱琹、李皓晴及蘇慧音在女子團體賽季軍戰以總盤數三比一反勝德國隊，奪得銅牌。（Fred Lee/Getty Images）

杜凱琹

同是香港 90 後，同是就讀傳統名校的杜凱琹、李皓晴、蘇慧音，組成香港首支女子乒乓團奪標三人組，於 2021 年 8 月 5 日在港人的歡呼、喝采、拍掌聲中，反勝德國隊，為香港摘下一面東京奧運女子乒乓團體銅牌，香港乒壇史上第二面奧運獎牌。

杜凱琹是隊中主力，自從六歲起接觸乒乓球後，便視其為生命的一部分。自九歲起，每逢週末就會北上深圳接受專業訓練，十一歲起更轉到廣州寄宿受訓。由於訓練需要，經常每個月都要向學校請假兩周，東奧賽前九個月她甚至遠到北京跟國家隊一起受訓，每當自己練到筋疲力盡想着離開訓練場時，目睹偶像馬龍和國家隊其他名將仍在不懈苦練，令她深深鞭策自己不能停下來。

杜凱琹早於 2009 年開始代表香港參加國際青少年賽事，先後多次獲得獎牌。2011 年 15 歲完成中三課程後，選擇成為全職運動員進入香港體育學院受訓。2014 年南京青奧會獲得乒乓球女子單打銀牌，2016 年 4 月在香港舉行的里約奧運會亞洲區乒乓球外圍賽中，以局數四對二爆冷淘汰當時世界排名第一的中國名將劉詩雯而一戰成名。自此杜凱琹便立志要拿到一面奧運會獎牌。

▲
杜凱琹成功擊敗對手，帶領港隊於總盤數上反超前德國隊。（JUNG YEON-JE/ AFP via Getty Images）

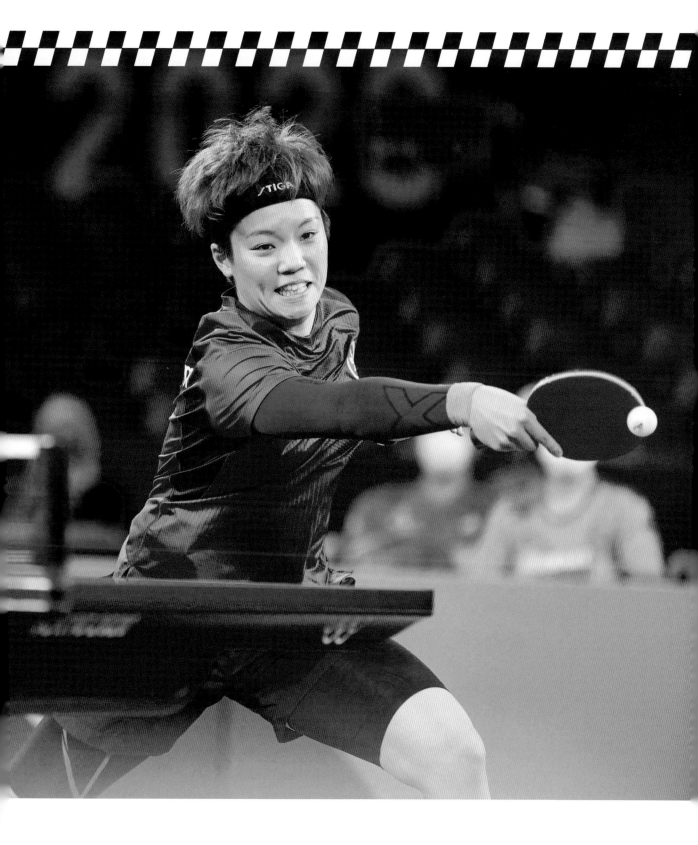

李皓晴

先後三次參加奧運的「三朝元老」李皓晴，上兩屆皆與獎牌擦身而過。這位港隊女乒師姐，跟杜凱琹一樣，受到兄長的感染而愛上乒乓球，並曾在比賽中取得第一名而對乒乓球產生興趣，參加了乒總的育才計劃。開始之時，每日下午三時放學後趕去訓練，至晚上九時回到家才開始做功課，以致長期睡眠不足。辛苦鍛鍊的皓晴，先後代表香港參加多個國際乒聯巡迴賽，於 2006 年科威特公開賽贏得 21 歲以下女子單打亞軍和雙打季軍，2018 年參加雅加達亞運會、咸史達世錦賽，亦與杜凱琹及蘇慧音聯手贏得女團銅牌。

皓晴 15 歲時便想輟學轉做全職運動員，最後與媽媽約法三章，完成中學會考才考慮，亦因為要應付會考，幾乎因壓力而放棄。今次贏得銅牌後，皓晴認為要學會怎樣釋放自己，減少壓力，才會令自己繼續努力打好每一場比賽。與杜凱琹同在教育大學進修的皓晴，上個學期的學業成績平均點（GPA）高達 3.7 分，未來目標是再進修讀碩士，在教育方面發展。

▲
李皓晴的反手揮拍。
（JUNG YEON-JE/AFP via Getty Images）

蘇慧音

相對兩位師姐，蘇慧音今次是首次出賽便奇兵突出，協助港隊勇奪銅牌。她是前香港乒乓球運動員蘇俊華的女兒，之前香港隊獲得雅加達亞運會及咸史達世錦賽銅牌，她也是隊中成員。蘇慧音染上一頭粉紅色頭髮，被教練形容為絕地反擊的髮色；季軍戰時她面對德國削球老將，毫無畏色，一板一板的爭持，終把對方擊倒，令港隊士氣大振，終於再下兩局，奪得銅牌。但其實她是負傷出戰，本着的是「受傷令自己更加堅強」的信念，至賽後才再接受治療。她視這面奧運銅牌為一個里程碑，會繼續向前，為自己增添進步動力。

三位奪標女乒，雖然各自有着不同的內涵和動力，但都有着更多相同的香港故事。她們選擇到體育場上拼搏發展，矢志不渝，終有所成，正好示範了香港故事的可貴與成功。

▲
蘇慧音於十六強賽事首局的雙打中勝出，為港隊取得良好開局。（ADEK BERRY/AFP via Getty Images）

堅持18年
「形女」

「一係有，一係無，我不讓自己後悔！」

劉慕裳於空手道女子個人形項目中以 0.42 分的優勢力壓土耳其選手，獲得銅牌。
(Harry How/Getty Images)

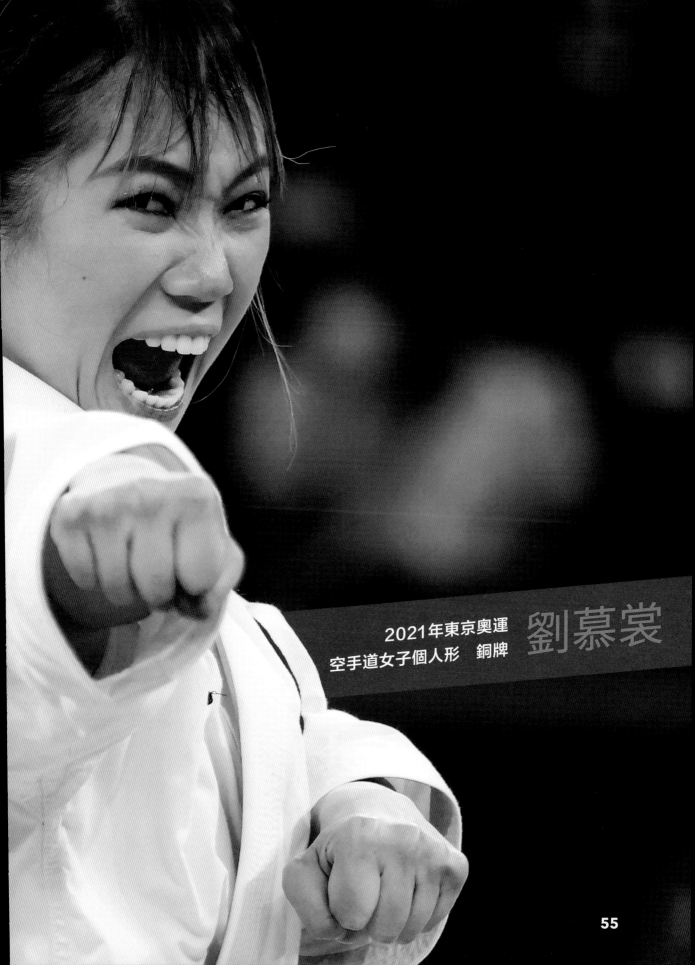

2021年東京奧運
空手道女子個人形　銅牌　劉慕裳

2021 年 8 月 5 日傍晚，在偌大的東京奧運會場館武道館內，劉慕裳以輕盈如燕、矯若游龍、威風凜凜、強勁爆發力的一套套路，扣動無數在電視機前看直播的支持者心弦，擊敗曾於歐洲賽事中贏得四面獎牌的土耳其選手，為香港奪得空手道女子個人形銅牌榮譽。

今次也是奧運會因主辦國要求首次加入空手道項目，可能也是唯一一次。換言之，劉慕裳締造了歷史，將這個項目的第一面銅牌捧回香港，讓香港的名字、香港的空手道運動實力，展現在全世界的目光中，成為香港的榮耀和驕傲。

劉慕裳的成功之路，是經過多年的堅持和無數艱苦鍛鍊得來的。她早於 11 歲開始就接受空手道的正式訓練，自此在漫長的 18 年間，可說是全心全意、廢寢忘餐地沉浸在空手道的世界中。

劉慕裳的兄長也是空手道運動員。在兄長的影響下，劉慕裳年紀小小已接觸並愛上了這項運動。開始時她參加對打項目，但曾令她臉部受傷，為了不讓母親擔心，改為練習「形」共 102 套套路，用意是想像與面前的對手展開攻防戰，要求技術與體能兼備，速度、站姿、呼吸、時機、變化、平衡、力量、技巧、空間感、專注力等有完美的呈現。

劉慕裳身型嬌小，外表本來難與空手道聯想在一起。為了突破局限，她努力多吃餐點，以蛋白粉作輔助，增加肌肉量；又堅持密密苦練，實行「日日練，不斷 Loop」，直至一個動作做好為止。為了出好每一拳、每一腳，令步法更標準，她會嘗試各種方法，如舉重、踩木屐、跳高跳低等，就是想刺激手肌肉。這種對運動的熱情和對自己的要求，讓她成功克服困難和超越自己。

▲
劉慕裳領取銅牌。
（ALEXANDER NEMENOV/AFP via Getty Images）

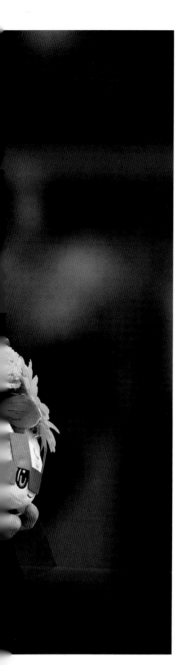
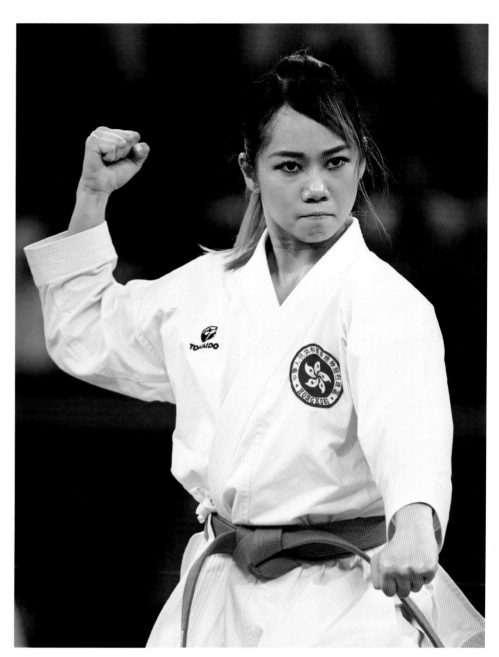

劉慕裳取得奧運第一次舉辦空手道女子個人形項目銅牌,為香港體壇寫下新一頁。(ALEXANDER NEMENOV/AFP via Getty Images)

「無論有多　　　　　　　　累，都要搾取自己最後

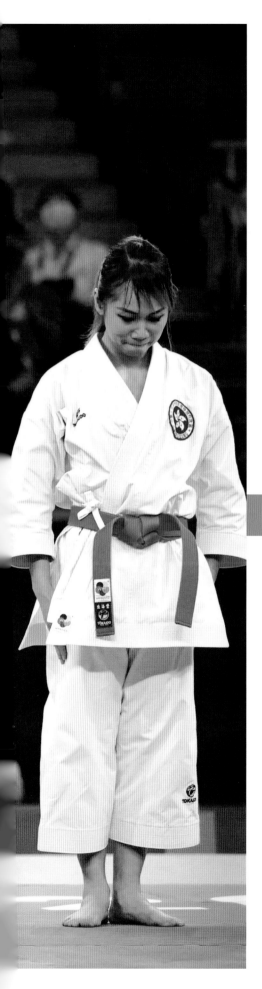

2008 年，劉慕裳 16 歲時已開始代表香港參加國際比賽。2011 年首奪全國空手道錦標賽中國個人套拳銅牌，自此先後東征西討獲得多項國際榮譽。2015 年成為全職空手道運動員，長期位居世界排名前列；2018 年奪得世界錦標賽銅牌，真正成為世界級高手，至 2019 年 3 月 19 日世界排名第四，取得奧運參賽資格。

為備戰東京奧運，劉慕裳自 2018 年起更四出比賽，曾有 18 個月從未在香港逗留超過 30 天。2020 年夏天前特別再到美國訓練，而受到新冠肺炎疫情影響，需要獨自在邁阿密承受奧運延期，每天重複起床、訓練、吃飯；再訓練、吃飯、睡覺等單調乏味，連續長達九個月的苦練歲月。

除了全神醉心空手道，劉慕裳亦能運動與學習兩相兼顧，是入讀林大輝中學首屆中一的學生，份屬「劍神」張家朗的師姐，2016 年更於城大創意媒體榮譽理學士畢業。

的能量出來，不可以讓自己後悔。」

29 歲，贏得奧運銅牌榮譽，憑藉的是不斷的努力與各方面的支持；但更重要的，是她深信每天堅持，最終會完成心願，所以她激勵自己要時刻「好好裝備自己」，遇到機會時，必須牢牢把握。

就在賽後，她接受訪問表示，當天早上她的腳其實已經極度疲累，但她不斷告訴自己：無論有多累，都要榨取自己最後的能量出來，不可以讓自己後悔。這個信念，最終幫助劉慕裳奪取到奧運獎牌的光榮，而對香港人來說，特別是年輕一輩，無疑也是一種啟發、一種鼓舞，激勵我們刻苦奮進，展現自我，達至人生目標。

◀ 劉慕裳奪取銅牌一刻。
（ALEXANDER NEMENOV/AFP via Getty Images）

球場上的
小巨人

「沒想到自己達到如此成就，人生充滿驚喜！」

歷年主要賽事成績

2018 年印尼亞殘運 - 羽毛球男子 SH6 級單打 金牌

2019 年世界錦標賽 - 羽毛球男子 SH6 級雙打 金牌

2021 年東京殘奧運 - 羽毛球男子 SH6 級單打 銀牌

2021 年東京殘奧運
羽毛球男子 SH6 級單打 銀牌　朱文佳

朱文佳擊球英姿颯爽。（美聯社提供）

朱文佳自小因患隱性遺傳病，身高僅 1.41 米，然而，天賦給了他靈活而強勁的走動力。就讀中二時，因一次偶然機會接觸了羽毛球，被發現了在網前網後跑動及控球的天分，因而加入羽毛球校隊，一步一步踏上不平凡之旅。

2016 年他參加了香港殘疾人士週年羽毛球錦標賽短肢組賽事，翌年加入香港殘疾人羽毛球代表隊，開始代表香港出戰國際賽。憑着不懈的努力、天賦的才能，於 2018 年升上世界排名第六，並在印尼 2018 亞洲殘疾人運動會，取得他球員生涯以來第一面單打金牌。

2019 年，朱文佳第二度打入世錦賽八強。在東京殘疾人奧運會計分周期，他屢獲殊榮，2021 年終以計分周期排名第三身份，取得男子 SH6 級單打入場券。

羽毛球為東京 2020 殘奧運新增項目，2021 年 9 月 5 日，朱文佳於男子 SH6 級單打決賽，為香港取得首面殘奧運羽毛球銀牌，凱旋而歸。

朱文佳於賽事期間，一再展現驚人的毅力，先後三次在落後一局下，有如小巨人般發揮遇強越強的精神和力量，三度扳平並二度反勝。四強賽中更以二比一反勝巴西選手取得決賽席位，在賽事最後一天壓軸出戰，為港隊殘奧運旅程劃上圓滿句號，並於閉幕禮擔任香港代表團持旗手。

▲
朱文佳於決賽面對二號種子印度球手。（香港殘疾人奧會暨傷殘人士體育協會提供）

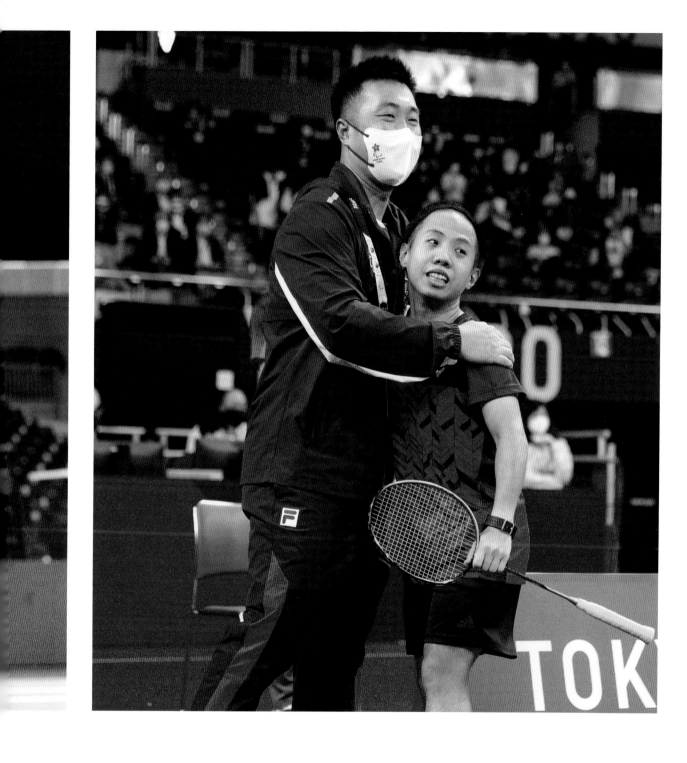

▲
朱文佳在首度成為比賽項目的羽毛球男子 SH6 級單打奪得銀牌，為香港
體壇創造歷史。（香港殘疾人奧委會暨傷殘人士體育協會提供）

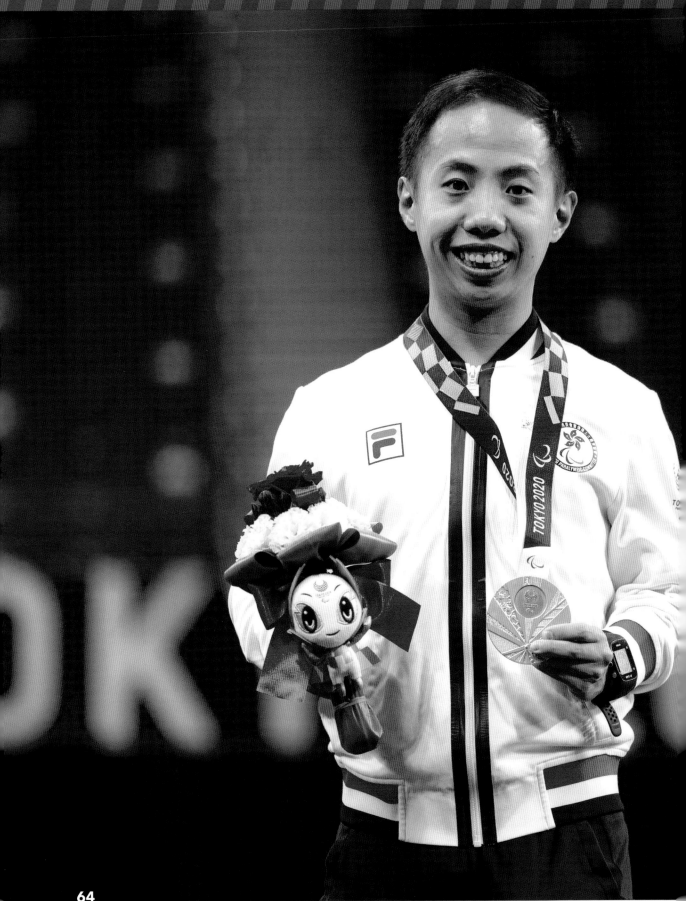

朱文佳的努力與成就，證明了縱然身體條件可能有所限制，但只要嘗試並找到對的方向、發揮自己的長處，未來就不存在限制。就如朱文佳自己說的：「我在短短幾年間，由普通人慢慢踏上運動員的征途，再在殘奧運這個大舞台上取得獎牌，我從來沒有想像過自己能夠達到如此成就，只能說人生充滿驚喜。」

他的成功，全因抱持着一個信念：在場上怎樣由落後打逆境波，慢慢一分一分追上來。他認為人生有如比賽，遇到不同的逆境及困難，要堅持信念，一板一板地追回來，克服過來。

樂觀的他直言成長路上雖有低迷的時候，但他都一直以信念及感恩的心去面對。「上天給我這樣的身體，我更應把握自己的力量去發出更大的光。我從來都懷着感恩的心去面對，我覺得自己很幸運，感激身邊的人對我的愛護，令我可以用成績去報答他們。」朱文佳說。

殘疾運動員由於身體條件的限制，往往需要付出更多的訓練時間與心血。他表示，運動員「台上半個鐘，台下十年功，只為爭取發光一刻」，運動員在比賽場上每一個動作，爭取到的每一次勝利，都蘊含特殊的意義和激勵的意志。在今次賽事中，朱文佳感謝廣大市民觀看直播，支持一眾運動員並與他們一同奮鬥。

◀ 朱文佳奪得羽毛球男子 SH6 級單打銀牌。
（香港殘疾人奧委會暨傷殘人士體育協會提供）

意志堅定
展潛能

黃君恒、梁育榮及劉慧茵在硬地滾球混合 BC4 級雙人賽中為香港贏得一面銀牌。（香港殘疾人奧委會暨傷殘人士體育協會提供）

黃君恒

歷年主要賽事成績	
	2013 年馬來西亞亞青殘運 - 硬地滾球混合高級組 BC4 級個人賽及雙人賽 金牌
	2018 年世界錦標賽 - 硬地滾球 BC4 級雙人賽 銅牌
	2019 年亞洲及大洋洲錦標賽 - 硬地滾球 BC4 級雙人賽 金牌
	2021 年東京殘奧運 - 硬地滾球混合 BC4 級雙人賽 銀牌

2021 年東京殘奧運
硬地滾球混合 BC4 級雙人賽 銀牌
硬地滾球混合 BC4 級個人賽 銅牌（梁育榮）

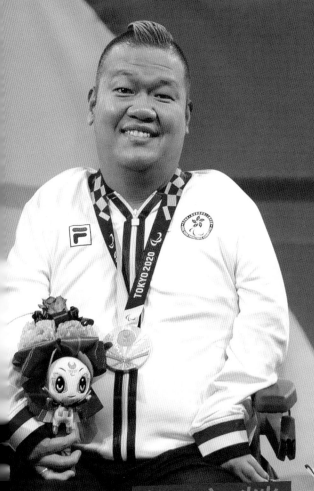

梁育榮

劉慧茵

梁育榮 歷年主要賽事成績

2004 年雅典殘奧運 -
硬地滾球混合 BC4 級個人賽 及 雙人賽 金牌

2008 年北京殘奧運 -
硬地滾球混合 BC4 級個人賽 銀牌

2016 年里約殘奧運 -
硬地滾球混合 BC4 級個人賽 金牌

2021 年東京殘奧運 -
硬地滾球混合 BC4 級個人賽 銅牌 及 雙人賽 銀牌

劉慧茵 歷年主要賽事成績

2014 年仁川亞殘運 -
硬地滾球混合 BC4 級個人賽 銀牌 及 雙人賽 金牌

2018 年世界錦標賽 -
硬地滾球 BC4 級雙人賽 銅牌

2019 年亞洲及大洋洲錦標賽 -
硬地滾球 BC4 級雙人賽 金牌

2021 年東京殘奧運 -
硬地滾球混合 BC4 級雙人賽 銀牌

梁育榮

代表香港出征殘疾人奧運會的其中一位傳奇人物，就是我們的「五朝元老」梁育榮。自 2004 年起參加過雅典、北京、倫敦、里約，以及今年的東京殘奧運，在五屆賽事中，梁育榮共取得三金二銀一銅的殊榮，為香港爭光。

梁育榮生於 1984 年，自小患上先天性多發性關節彎曲，曾多次入院進行手術，因而性格變得沉默寡言。直到在學校接觸硬地滾球後，開始找到人生方向。

2003 年梁育榮隨港隊外出比賽，2004 年首征雅典殘奧運，即於 BC4 級個人賽及雙人賽封王。2008 年在北京殘奧運衛冕失敗，仍然奪得銀牌回歸。

2012 年他再接再厲出戰倫敦殘奧運，意外鎩羽而歸，令他陷入低谷。幸好當時邂逅了現時的太太，鼓勵他重拾滾球夢，其後太太更以助教身份陪着他一同四出征戰，結果梁育榮回復信心，在 2014 年亞洲殘疾人運動會上勇奪兩面金牌，隨後於 2016 年里約殘奧運個人賽再度奪金。2021 年，他再闖東京殘奧運，一舉取得個人賽銅牌及雙人賽銀牌。

難得的是，「五朝元老」梁育榮的球技及力量經過多年仍一直得以維持。2019 年他在首爾舉行的亞洲及大洋洲錦標賽中，分別在個人賽及雙人賽贏得冠軍，穩佔世界前列位置。對此，梁育榮說：「年紀不是問題，只要堅持肯去做，追住夢想，世上是沒有不可能的事。」

梁育榮於硬地滾球混合 BC4 級個人賽奪得銅牌。
（香港殘疾人奧委會暨傷殘人士體育協會提供）

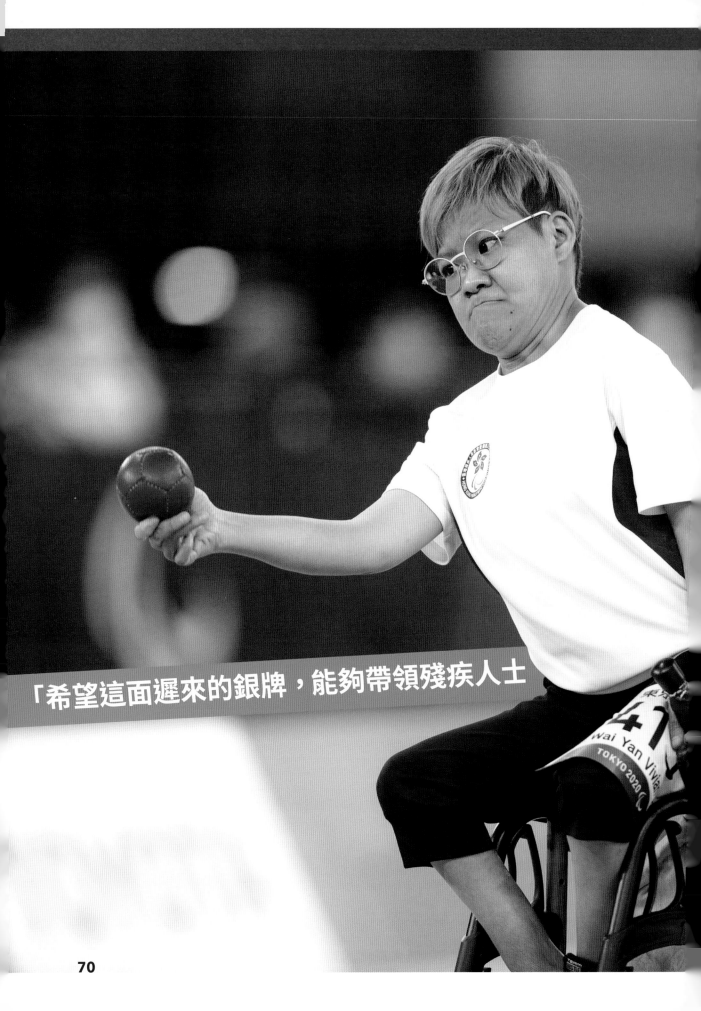

「希望這面遲來的銀牌，能夠帶領殘疾人士

劉慧茵

香港還有一位「四朝元老」劉慧茵，一直與梁育榮搭檔，代表香港參加四屆殘奧運。經歷三屆空手而回，終於在今年東京殘奧運中打破宿命，首度攜手登上頒獎台，以銀牌謝幕。

現年 42 歲的劉慧茵，早於仁川 2014 亞洲殘疾人運動會與搭檔梁育榮勇奪 BC4 級雙人賽金牌，同時亦奪得個人賽銀牌。其後更與隊友多次在不同國際賽事取得驕人成績。多年征戰為香港爭光，劉慧茵感謝各界支持。

走出來，見識世界，就會發現世界很廣、很大。」

◀劉慧茵先後四度出戰殘奧運，憑豐富經驗與高超技術協助團隊晉級四強。（香港殘疾人奧委會暨傷殘人士體育協會提供）

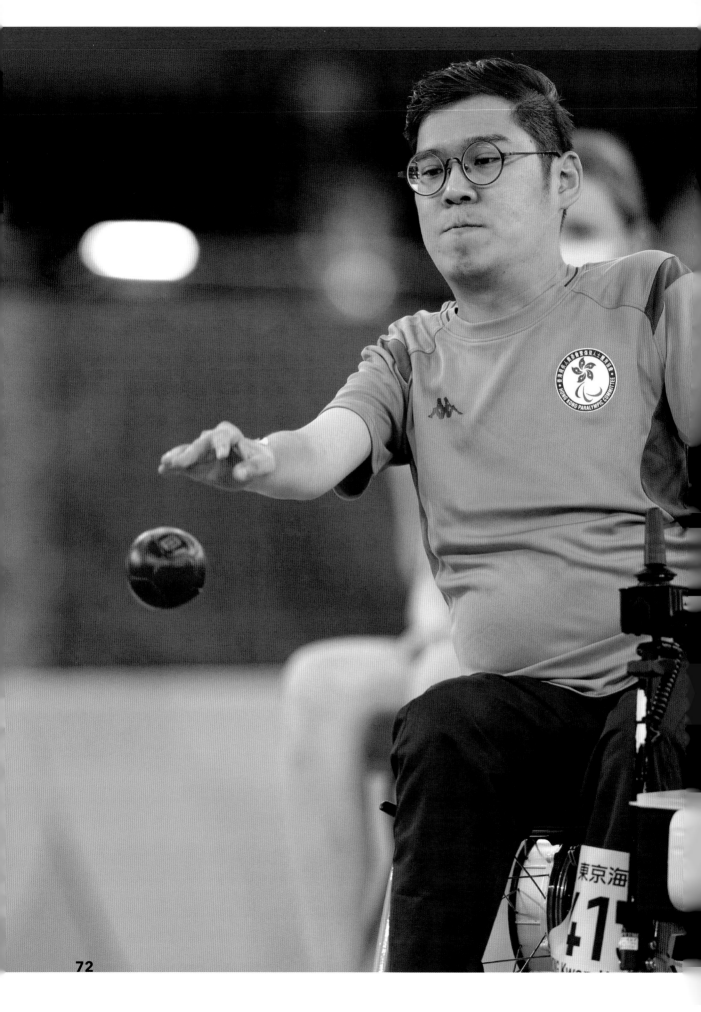

黃君恒

東京殘奧運硬地滾球 BC4 級雙人賽組合還有同行隊友黃君恒。黃君恒生於 1992 年，2009 年出戰亞洲青少年殘疾人運動會，即於硬地滾球 BC4 級高級組個人賽及雙人賽中收獲金牌；其後參加不同賽事，在個人及雙人賽均取得獎牌。

黃君恒自小患有先天脊髓性肌肉萎縮症，十多歲開始便需以輪椅代步，但仍無阻他追求體育及學術成就，並在 2017 年修畢香港中文大學計算機科學與工程學士課程。今次參賽他非常高興能與梁育榮及劉慧茵一起訓練、一起並肩作戰，與兩位前輩一同達成願望。

香港硬地滾球選手梁育榮、劉慧茵及黃君恒以行動證明一切，縱使有先天病患，也可以征戰世界舞台，在賽場上發光發亮，得到港人的喝采。

◀黃君恒於 BC4 級個人小組賽取得首捷。（香港殘疾人奧委會暨傷殘人士體育協會提供）

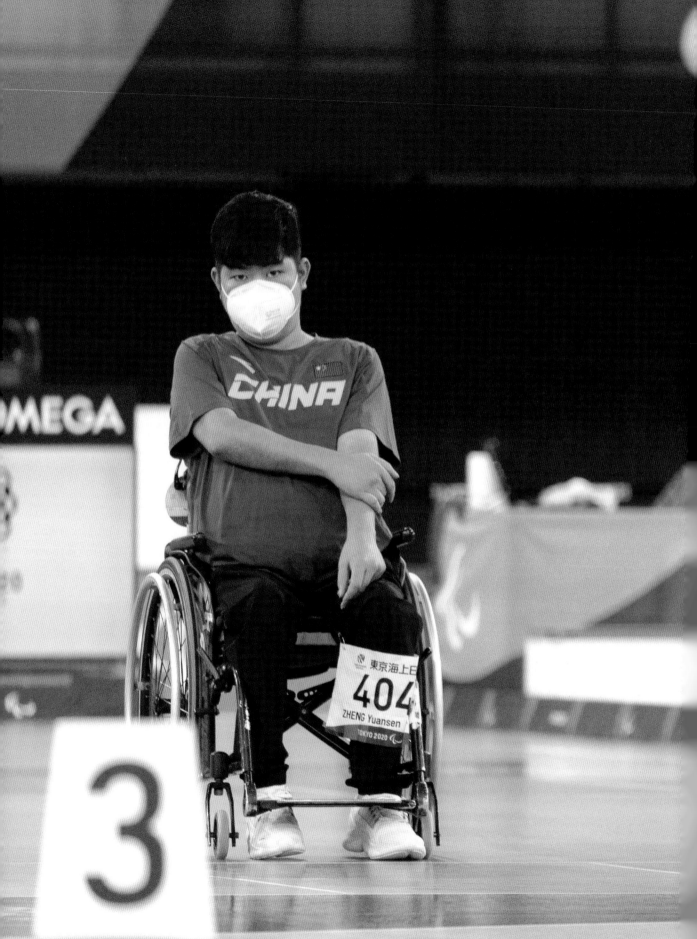

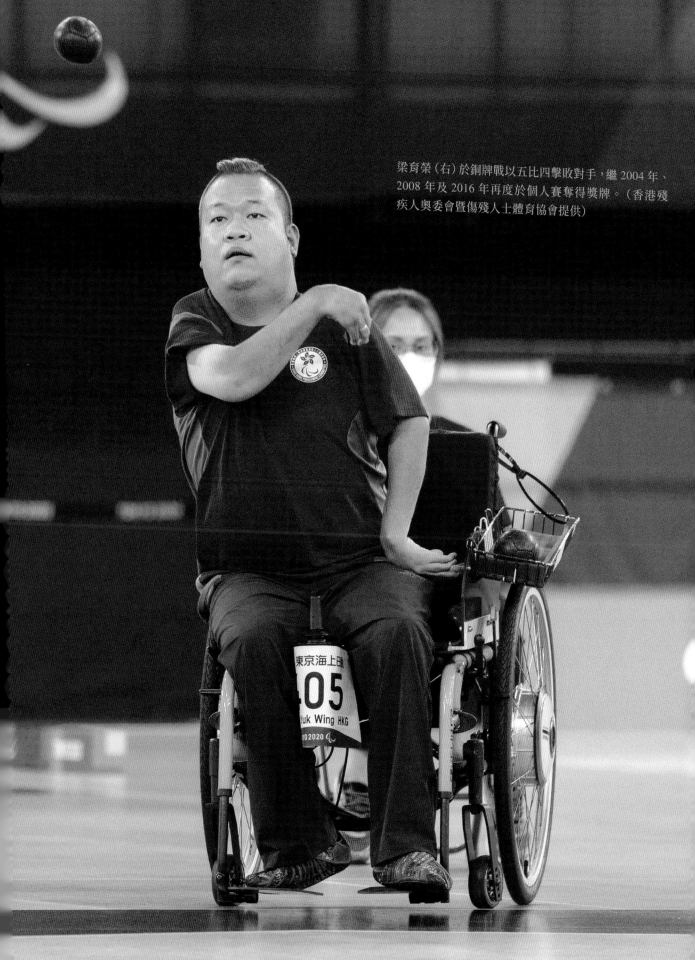

梁育榮（右）於銅牌戰以五比四擊敗對手，繼 2004 年、2008 年及 2016 年再度於個人賽奪得獎牌。（香港殘疾人奧委會暨傷殘人士體育協會提供）

花季少女
圓夢想

歷年主要賽事成績

2019 年亞洲錦標賽 - 乒乓球女子 TT11 級團體 銀牌

2019 年布里斯本 INAS 環球運動會 - 乒乓球女子 II1 級單打 銀牌

2021 年東京殘奧運 - 乒乓球女子 TT11 級單打 銅牌

「多謝林智鵬教練帶我去訓練，最重要是他支持我，才可

年僅 17 歲的王婷莛以小組次名身分晉級。
（香港殘疾人奧委會暨傷殘人士體育協會提供）

得這面銅牌。」

2021 年東京殘奧運
乒乓球女子 TT11 級單打 銅牌

王婷莛

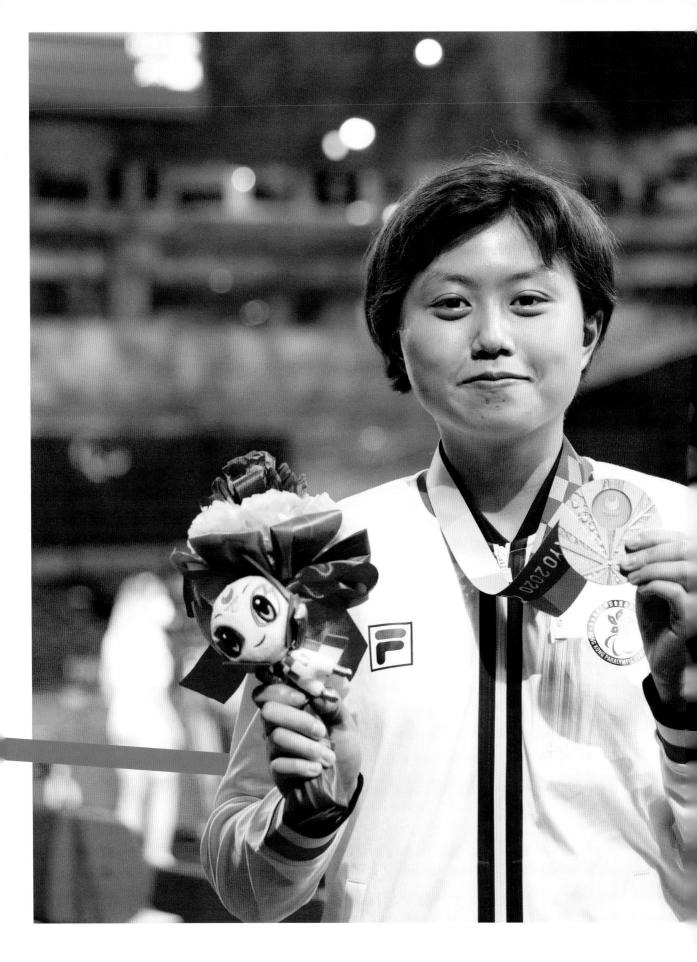

首戰殘奧運即勇奪港隊首枚獎牌，年僅 17 歲即戰勝上屆金牌得主，這樣驕人的成績，香港的驕傲，屬於我們的乒乓球新星、零零後的花季少女王婷莛。

在殘奧運首日賽事，當時還是 17 歲的王婷莛在女子 TT11 級單打賽事中，首場小組賽以局數三比一勝法國選手，次日亦以局數三比一擊敗上屆金牌得主烏克蘭球手，雖於最後一場小組賽以局數一比三不敵日本球手，但憑藉在小組錄得兩勝一負，成功晉級四強。在不設銅牌戰下為香港穩奪獎牌，不僅為港爭光，也無疑是給自己的一份最珍貴的成人賀禮。

祖籍福建省晉江市的王婷莛，2003 年在香港出生，雖然患有智力障礙，但從小就展露出過人的運動天賦。她的爺爺還記得，十多年前在一個桌上推木球遊戲中，年僅五歲的婷莛就接連勝過兩個大她好幾歲的姐姐。

其後，王婷莛九歲時開始接觸乒乓球，性格比較內向的她對這項運動充滿興趣且十分執著，多年來一直刻苦訓練、風雨無阻，從來不會喊苦喊累，就算是周末也會主動要求加練。

◀ 王婷莛於乒乓球女子 TT11 級單打項目取得一面銅牌，是港隊於東京 2020 殘奧運獲得的首面獎牌。（香港殘疾人奧委會暨傷殘人士體育協會提供）

早在 2015 年世界夏季特殊奧林匹克運動會中，年僅 12 歲的王婷莛以初生之犢的銳氣，一舉奪得單打、雙打和混雙三枚金牌；之後在澳洲布里斯本 2019 INAS 環球運動會及 2020 波蘭殘疾人乒乓球公開賽亦分別取得女子單打銀牌，又在 2020 埃及殘疾人乒乓球公開賽取得女子單打銅牌，以世界排名第四的成績獲得東京殘奧運參賽資格，王婷莛亦於 2019 年獲得第四季度「香港傑出青少年運動員」殊榮。

王婷莛右手握拍，比賽時專注力十足，反應快速，反手扣殺凌厲；尤其重要是心理質素穩定，縱使過程中有出現飄忽，但勝在調節後很快逆轉過來，關鍵時刻頂得住壓力，在大落後時都能一分一分咬上來取得最後勝利。

王婷莛曾表示首次參賽本來目標只是出線，現在獲得銅牌，完全是超出目標！她特別感謝教練們辛勞安排訓練，家人與老師的鼓勵和支持，更希望可以繼續努力取得下屆入場券，再一次爭取突破自我。

港隊教練陳栩對於王婷莛取得的成績讚賞有加。他表示，作為一位年輕運動員，首次出戰殘奧就能站上頒獎台，非常值得高興，對港隊帶來很大鼓舞，亦是近年積極培養年輕選手得到的階段性成果。

▶ 王婷莛於小組賽以兩勝一負成績晉身四強。（香港殘疾人奧委會暨傷殘人士體育協會提供）

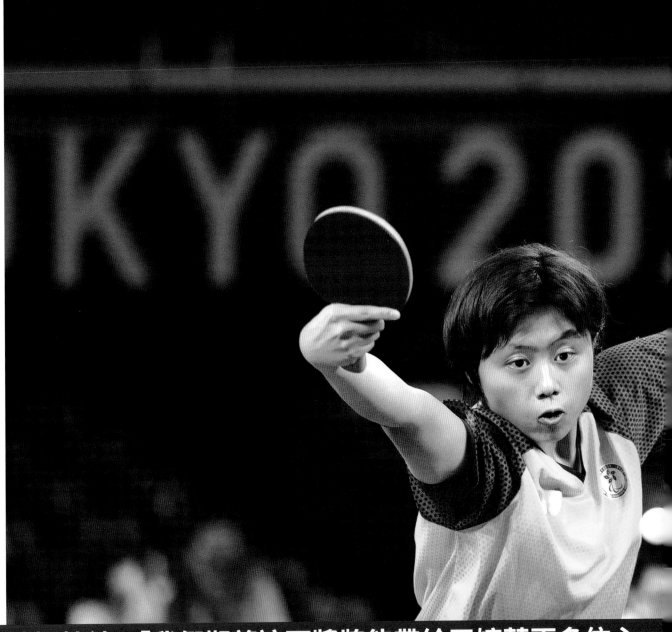

陳栩教練：「我們期望這面獎牌能帶給王婷莛更多信心，

繼續她的乒乓之路，突破限制，向下一個目標進發。」

庭莛於小組賽不敵日本選手，但憑藉在小組錄得兩勝一負，最終成功出線打入四強。
（港殘疾人奧委會暨傷殘人士體育協會提供）

羽毛球
改寫人生

陳浩源　2021 年東京殘奧運
羽毛球男子 WH2 級單打 銅牌

「任何人就算不是運動員，也

TOKYO 2020

以努力達 成目標，獲得他們人生中的獎牌。」

陳浩源直落兩局擊敗南韓選手，取得銅牌。
（香港殘疾人奧委會暨傷殘人士體育協會提供）

36 歲的陳浩源可說是羽毛球港隊的老大哥，過去十多年來征戰多個國際賽事。2020 東京殘奧運將羽毛球列入比賽項目，陳浩源終於得以踏上殘奧運舞台，並於男子 WH2 級單打中，贏得一面銅牌。

有「世界二哥」之稱的陳浩源與南韓宿敵金正俊不分軒輊，二人自 2013 年起開始對壘，囊括國際賽的冠亞軍。陳浩源是 2018 年亞洲殘疾人運動會的羽毛球男子 WH2 級單打銀牌得主，也於 2019 年瑞士巴塞爾舉行的 TOTAL BWF 殘疾人羽毛球世界錦標賽中取得銀牌。

首次亮相殘奧運，陳浩源被認為是「坐亞望冠」的大熱。卻沒料到，他與金正俊雙雙遭遇滑鐵盧，不敵東道主的 19 歲球手；而在四強戰時，他忍着右手抽筋的痛楚，以直落兩盤擊敗另一韓國對手金京勳，不負眾望取得獎牌。

陳浩源年輕時愛踢足球，也是業餘羽毛球好手。不幸於 2008 年除夕夜遇上車禍，需要截肢，人生從此改寫。

意外後，在母親及家人的扶持及鼓勵下，陳浩源走出陰霾，克服挫折回復鬥志，重拾羽毛球拍，成為羽毛球運動員，並獲選加入港隊，開展球場上的第二人生。經過多年努力，他現在已高踞男子 WH2 級單打世界排名第二位，更獲選 2019 年香港十大傑出青年。

▲
陳浩源於奪得銅牌後，與總教練劉南銘相擁慶祝。
（香港殘疾人奧委會暨傷殘人士體育協會提供）

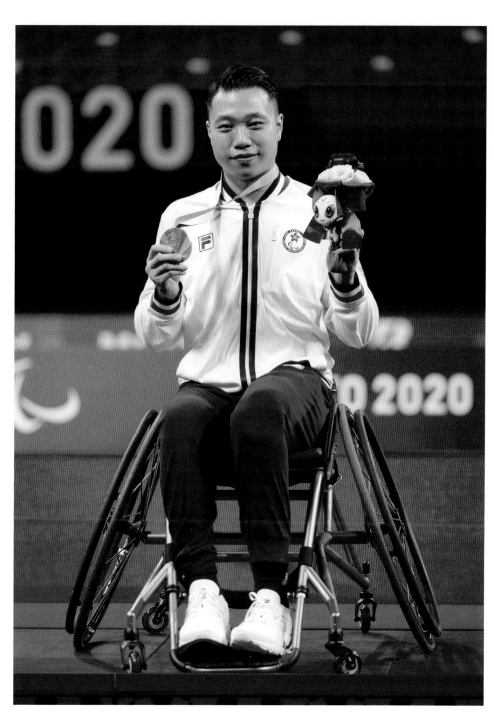

陳浩源在羽毛球男子 WH2 級單打賽事奪得銅牌。
（香港殘疾人奧委會暨傷殘人士體育協會提供）

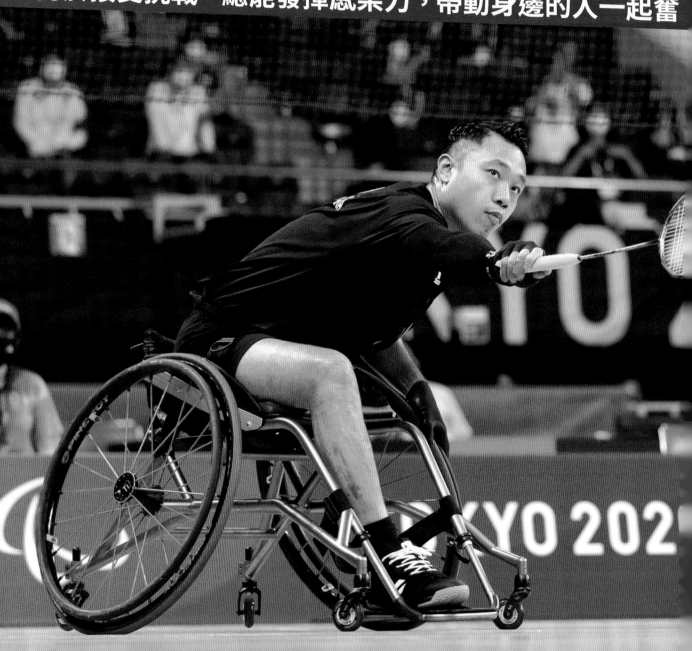

「勇於接受挑戰，總能發揮感染力，帶動身邊的人一起奮

力前進。」

一路走來，陳浩源特別感謝兩位重要的後盾——母親和妻子。陳媽媽在他遭遇意外後辛勤照顧，疫情期間染上重病也不忘叮囑他要專心備戰；他也感謝妻子的支持，不離不棄，互相扶持。

得知羽毛球成為殘奧運項目之時，陳浩源目標成為締造歷史的一員，縱使在疫情影響下，還是咬緊牙根堅持苦練，壓力之大也讓他感受到「過去兩年真係好劫」。

「現在拿着這塊銅牌，感覺分量真的好重，獲獎的意義亦好重。來到殘奧運，發現這裏是一個好有魔力的地方，一個好簡單的動作，平時練過千次萬次，來到賽場時都未必做得到，這是一個好特別的經驗，亦是每個運動員希望經歷到的，拿這面銅牌實在比想像中困難。」憑着堅持與奮鬥，陳浩源登上體壇的最高殿堂，他特別勉勵香港人：堅持會有成果，任何人都可以通過努力達成目標，獲得屬於他們人生中的獎牌。

運動之外，陳浩源也找到另一個人生目標，希望憑着自己的經歷和專業知識，幫助年輕人建立正能量，開拓前路。2016年陳浩源入讀香港浸會大學體育、運動及健康學系，課程中他堅持挑戰不同的體育項目，嘗試游泳、輪椅舞蹈、攀石等，想看到自己能做到多少。

◀ 陳浩源於銅牌戰面對南韓選手，最後以局數二比零勝出獲得銅牌。（香港殘疾人奧委會暨傷殘人士體育協會提供）

1913-2021
永留
光輝記憶！

健兒們堅毅不屈的奮鬥精神感染着你和我，讓香港團結在逆境中，並肩跨過難關，昂首闊步前行⋯

這也是我們引以為傲的「香港精神」！

香港體育運動歷史長河

賽事 / 菲律賓馬尼拉 第一屆遠東運動會

香港運動員代表中國參加於菲律賓馬尼拉
舉行的第一屆遠東運動會。

1913

1924 05.22

賽事 / 武昌 第三屆中華民國全國運動會

香港運動員參加於武昌舉行的第三屆中
華民國全國運動會，是香港首次參加該
運動會。

賽事 / 南京 第五屆民國全運會
獎牌 / 全部五項女子游泳冠軍

香港女游泳運動員楊秀瓊代表香港參加在南京舉行的第五屆民國全運會，囊括全部五項女子游泳冠軍，包括 50 米自由泳、100 米自由泳、100 米背泳、200 米蛙泳以及 200 米接力賽。

1933 10.10

1934 05.18

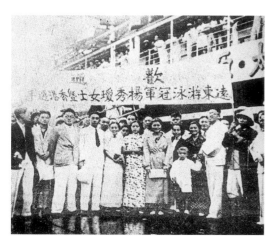

1935 年 8 月 10 日，廈門競強體育會舉行游泳池落成典禮暨全廈游泳大會，邀請香港游泳隊參賽。圖為楊秀瓊抵達廈門時，受到熱烈歡迎的情形。（FOTOE 提供）

賽事 / 菲律賓馬尼拉
　　　第十屆遠東運動會
獎牌 / 四項游泳冠軍

香港女游泳運動員楊秀瓊代表中國，在馬尼拉舉行的第十屆遠東運動會中奪得四項游泳冠軍，包括 50 米自由泳、100 米自由泳、100 米背泳以及 200 米接力賽。

穿着泳裝，有「美人魚」之稱的楊秀瓊。
（FOTOE 提供）

曾任國際足協
副主席的李惠堂。
（FOTOE 提供）

賽事 / 上海 第六屆民國全運會
項目 / 足球
獎牌 / 冠軍

包括李惠堂在內的香港足球代表隊，於上
海舉行的第六屆民國全運會足球項目決賽
以三比一擊敗廣東隊，奪得冠軍。

1935 10.19

1952 07.19

賽事 / 芬蘭赫爾辛基 第十五屆奧運會
項目 / 游泳

香港代表團參加於芬蘭赫爾辛基舉行的
第十五屆奧運會，為香港首次派出運動
員參加奧運會。代表團由香港業餘體育
協會暨奧林匹克委員會主席史堅拿（Jack
Skinner）出任團長，帶領蒙帝路（F.X.
Monteiro）、張乾文、施伊架（Cynthia
Eager）和郭錦娥四位泳手參賽。

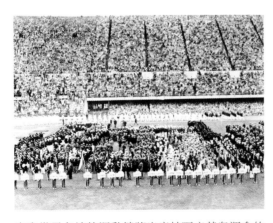

來自世界各地的運動健將出席赫爾辛基奧運會的
開幕禮。（S&G/PA Images via Getty Images）

1954 年 5 月 6 日，《南華早報》報道沙維亞為香港贏得首面亞運獎牌。
（南華早報出版有限公司提供）

賽事 / 菲律賓馬尼拉 第二屆亞運會
項目 / 田徑
獎牌 / 銅牌

香港代表團參加於菲律賓馬尼拉舉行的第二屆亞運
會，是香港首次派出運動員參加亞運會。是屆亞運
會，香港田徑運動員沙維亞於五日的 200 米賽跑中
取得銅牌，為香港首面亞運獎牌。

1954 05.01～05.09

1954 08.06

賽事 / 加拿大溫哥華 第五屆英聯邦運動會
項目 / 草地滾球
獎牌 / 銀牌

香港男子草地滾球隊於加拿大溫哥華舉行的第五屆
英聯邦運動會獲得一面團體賽銀牌，為香港首面英
聯邦運動會獎牌。

賽事 / 廣州 游泳場賽事
項目 / 游泳

香港游泳運動員戚烈雲於廣州越秀市游泳場的一場賽事中刷新 100 米蛙泳世界紀錄，時間為 1 分 11 秒 6，是中國第一位游泳世界紀錄保持者。

1957 年 5 月 3 日，《大公報》報道戚烈雲打破男子一百公尺（米）蛙泳世界紀錄。（香港大公文匯傳媒集團提供）

1957 05.01

1958 05.24～06.01

賽事 / 日本東京 第三屆亞運會
項目 / 乒乓球及射擊
獎牌 / 1 銀 1 銅

香港代表團參加在日本東京舉行的第三屆亞運會，共取得一銀一銅，為香港首次在乒乓球及射擊項目奪得獎牌。

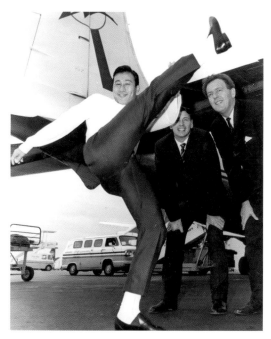

1967 年，張子岱與溫哥華皇家足球隊簽訂為期兩年的合約，圖為張子岱返港前，向球會職員表演射門。（星島新聞集團提供）

賽事 / 英國 英格蘭甲組足球聯賽
項目 / 足球

香港足球員張子岱首次代表黑池足球會於英格蘭甲組足球聯賽中上陣，是首位於英國頂級聯賽上陣的華人球員。同年 11 月 25 日，張子岱為黑池攻入一球，成為首位於該聯賽有入球紀錄的華人球員。

1961 01.14

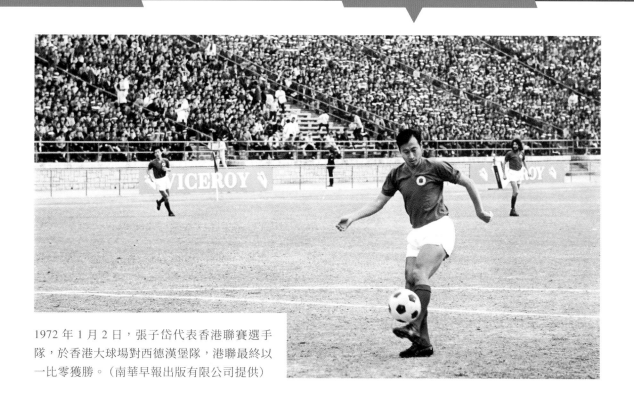

1972 年 1 月 2 日，張子岱代表香港聯賽選手隊，於香港大球場對西德漢堡隊，港聯最終以一比零獲勝。（南華早報出版有限公司提供）

賽事 / 印尼雅加達 第四屆亞運會
獎牌 / 2 銀

香港代表團參加於印尼雅加達舉
行的第四屆亞運會，共取得兩面
銀牌，並首次在網球項目中奪得
獎牌。

徐婉圓在 1962 年第四屆亞運會，伙
拍錫蘭（今斯里蘭卡）選手奪得網球
女雙項目銀牌，為第一位代表香港
奪得亞運會網球銀牌的運動員。（林
徐婉圓女士提供）

1962 08.24～09.04

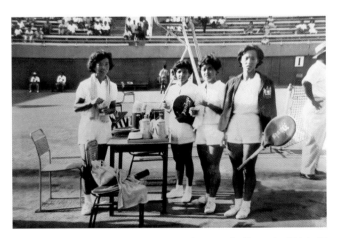

香港網球選手徐婉圓（右一），攝於 1962 年第四屆亞運會網
球決賽。（林徐婉圓女士提供）

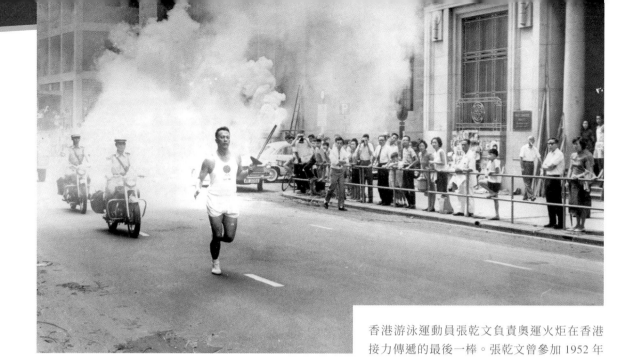

香港游泳運動員張乾文負責奧運火炬在香港接力傳遞的最後一棒。張乾文曾參加 1952 年芬蘭赫爾辛基奧運會、1956 年澳洲墨爾本奧運會及 1960 年意大利羅馬奧運會。（南華早報出版有限公司提供）

1964 09.04

賽事 / 日本東京 第十八屆奧運會

日本東京第十八屆奧運會火炬抵港進行傳遞，至 9 月 6 日離港，為奧運聖火傳遞首次途經香港。

1966 12.09~12.20

賽事 / 泰國曼谷 第五屆亞運會
項目 / 射擊
獎牌 / 銅牌

香港代表團參加於泰國曼谷舉行的第五屆亞運會。香港射擊運動員胡錦釗於 13 日的 50 米氣手槍項目中取得一面銅牌。

賽事 / 英國愛丁堡 第九屆英聯邦運動會
項目 / 草地滾球
獎牌 / 金牌

香港草地滾球隊於英國愛丁堡舉行的第九屆英聯邦運動會贏得男子四人賽金牌，是香港代表隊首面英聯邦運動會金牌。

為香港奪得首面英聯邦運動會金牌的男子草地滾球隊成員（George Souza Sr.、Clementi Delgado、Abdul Kitchell 及 Roberto da Silva）。（香港草地滾球總會提供）

1970 07.18

1972 08.02~08.11

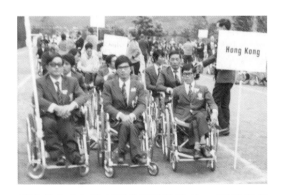

香港首次參加殘奧運的運動員代表。（香港殘疾人奧委會暨傷殘人士體育協會提供）

賽事 / 德國海德堡 第四屆殘奧運
獎牌 / 1 銀 1 銅

香港代表團參加於德國海德堡舉行的第四屆殘奧運，為香港首次參加殘奧運。乒乓球代表林龍奪得男子二級單打銀牌，並與李冠雄奪得男子二級團體賽銅牌。

賽事 / 加拿大多倫多 第五屆殘奧運
獎牌 / 1 銀 2 銅

香港代表團參加於加拿大多倫多舉行的第
五屆殘奧運，共在乒乓球及田徑項目奪得
一銀兩銅。

1976 年 8 月 11 日，《華僑日報》報道香港代表團
在多倫多殘奧運奪獎，截至當天，港隊已在乒乓
球項目取得一銀一銅（當時慣稱奧運會為「世運
會」）。（南華早報出版有限公司提供）

1976 08.04～08.12

1977 03.12

香港隊前鋒劉榮業（左一）於世界盃亞洲區外圍賽香港對新
加坡的比賽中射入奠定勝局的一球。（香港足球總會提供）

賽事 / 世界盃亞洲區外圍賽
項目 / 足球
獎牌 / 分組冠軍

香港足球隊作客新加坡，以一
比零擊敗新加坡隊，奪得 1978
年世界盃亞洲區外圍賽第一組
冠軍，並晉身亞洲區外圍賽決
賽周，為香港隊參與歷屆世界
盃至今的最佳成績。

賽事 / 英國聖彼得港 第四屆英聯邦乒乓球錦標賽
項目 / 乒乓球
獎牌 / 6 金

香港代表隊參加英國聖彼得港舉辦的第四屆英聯邦
乒乓球錦標賽，並首次於男女子團體、男女子單打、
男子雙打及混合雙打項目贏得共六面金牌。

1977 03.16~3.22

參加英聯邦乒乓球錦標賽的香港乒乓球隊，在總共七個比賽
項目中橫掃了六面金牌。（廣角鏡集團有限公司提供）

香港羽毛球運動員傅漢平（左）及黃文興（右）參加第八屆曼谷亞運會，奪得香港在亞運會的首面羽毛球項目男子雙打銅牌。（香港羽毛球總會提供）

1978 12.09~12.20

賽事 / 泰國曼谷 第八屆亞運會
獎牌 / 2 銀 3 銅

香港代表團參加泰國曼谷主辦的第八屆亞運會，共奪得兩銀三銅。

於第八屆亞運會合共贏得一銀兩銅的香港保齡球代表隊。
（香港保齡球總會提供）

賽事 / 浙江杭州 第二屆世界羽毛球錦標賽
項目 / 羽毛球
獎牌 / 1 金 1 銅

第二屆世界羽毛球錦標賽於浙江杭州開幕，香港運
動員陳念慈、吳俊盛組合奪得混雙金牌，陳天祥、
吳俊盛組合則奪得男雙銅牌，是香港羽毛球運動員
首次在世界級賽事中獲獎。

1979 06.10～06.21

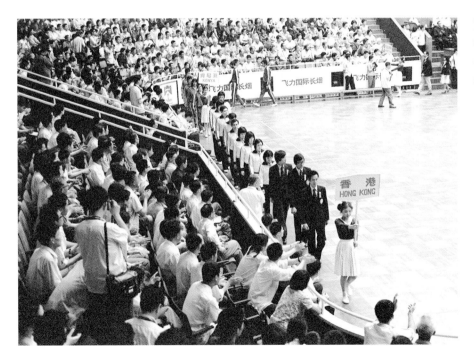

第二屆世界羽毛球錦
標賽，香港羽毛球代
表隊進入開幕禮會
場。（新華社提供）

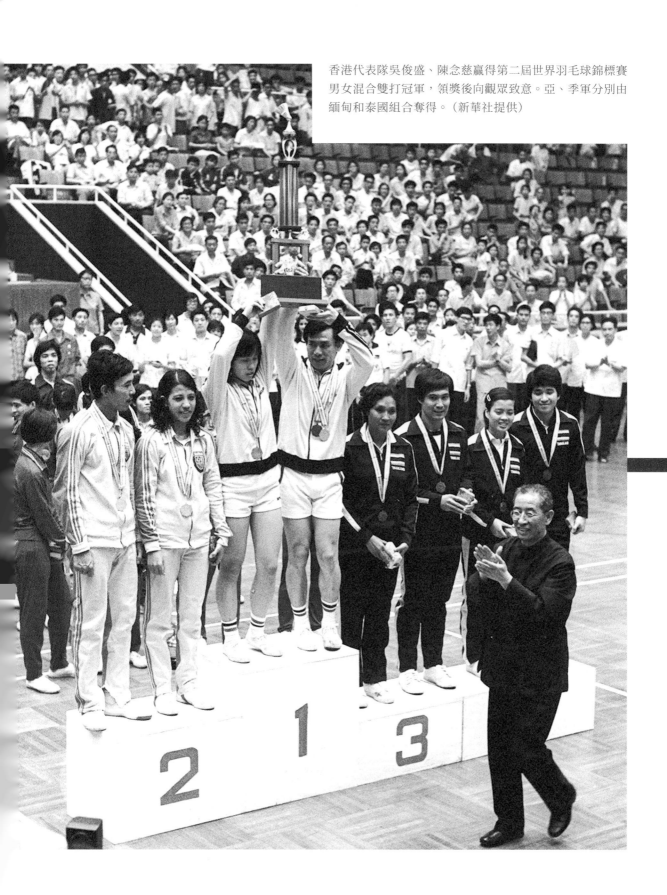

香港代表隊吳俊盛、陳念慈贏得第二屆世界羽毛球錦標賽男女混合雙打冠軍,領獎後向觀眾致意。亞、季軍分別由緬甸和泰國組合奪得。(新華社提供)

賽事 / 美國紐約 第五屆特殊奧林匹克夏季世界運動會
獎牌 / 9 金 3 銀 6 銅

香港代表團參加於美國紐約舉行的第五屆特殊奧林匹克夏季世
界運動會，為香港首次參加世界特殊奧運會，共奪得九金三銀
六銅。

1979 08.08～08.13

1979 年 8 月 25 日，《華僑日報》在
香港美麗華酒店為香港代表團設宴，
慶祝運動員於紐約特殊奧運會中取
得佳績。（南華早報出版有限公司
提供）

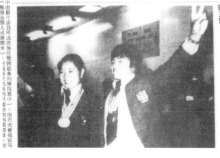

1979 年 8 月 20 日,《華僑日報》報道香港代表團於紐約特殊奧運會中凱旋歸來。（南華早報出版有限公司提供）

香港田徑運動員高成志獲男子 F 級 100 米項目銀牌。（南華早報出版有限公司提供）

賽事 / 荷蘭阿納姆 第六屆殘奧運
獎牌 / 1 銀 2 銅

香港代表團參加於荷蘭阿納姆舉行的第六屆殘奧運，共奪得一銀兩銅。

1980 06.21~07.05

香港代表隊亦於男子乒乓球 C 級團體賽獲得銅牌。（南華早報出版有限公司提供）

參加首屆亞太區特殊奧運會的運動員在灣仔運動場上競技。（香港特別行政區政府提供）

1981 12.12

賽事 / 香港 首屆亞太區特殊奧運會
獎牌 / 60 金 60 銀 27 銅

由香港主辦的首屆亞太區特殊奧運會在灣仔運動場開幕，為期兩日，香港代表團共獲得 60 金、60 銀及 27 銅，合共 147 面獎牌佳績。

參加首屆亞太區特殊奧運會的運動員在灣仔運動場上競技。（香港特別行政區政府提供）

賽事／香港 第三屆遠東及南太平洋區傷殘人士運動會

香港主辦第三屆遠東及南太平洋區傷殘人士運動會（亞洲殘疾人運動會前身），共有來自 23 個國家及地區的 743 名運動員參與 9 個競賽項目。

1982 10.31~11.07

香港主辦的第三屆遠南運動會開幕式。（香港殘疾人奧委會暨傷殘人士體育協會提供）

參加第三屆遠南運動會的香港運動員。（香港殘疾人奧委會暨傷殘人士體育協會提供）

賽事 / 印度新德里 第九屆亞運會
項目 / 滑浪風帆
獎牌 / 銅牌

香港代表團參加印度新德里主辦的第九屆
亞運會。香港運動員蔡利強於滑浪風帆項
目取得銅牌，為香港首次於該項目奪獎。

1982 11.19~12.04

1983 04.17~04.23

賽事 / 馬來西亞吉隆坡 第七屆英聯邦乒乓球錦標賽
項目 / 乒乓球
獎牌 / 7金

香港代表隊參加於馬來西亞吉隆坡舉行的第七屆英
聯邦乒乓球錦標賽，於七個項目全數奪得金牌。

賽事 / 美國紐約及英國史篤曼維爾 第七屆殘奧運
獎牌 / 3 金 5 銀 9 銅

香港代表團參加於美國紐約及英國史篤曼維爾舉行
的第七屆殘奧運，共奪得三金五銀九銅。香港田徑
運動員梅艷玲、曹萍、黃英及黃玉薇於女子 4 x 400
米輪椅接力賽以破世界紀錄時間奪金，是香港自
1972 年首次參加殘奧運以來所獲的首批金牌之一。

1984 06.17~06.29

香港女子 4x400 米輪椅接力隊成員梅艷玲、曹萍、黃英及黃
玉薇展示她們贏得的殘奧運金牌。（香港殘疾人奧委會暨傷
殘人士體育協會提供）

國家隊備戰爭取世界盃外圍賽出
線資格。（新華社提供）

賽事 / 北京 世界盃外圍賽東亞第四賽區分組賽
項目 / 足球

1986 年世界盃外圍賽東亞第四賽區分組賽於北
京工人體育場舉行，香港隊以二比一擊敗國家
隊，奪得小組出線資格。

1985 05.19

1986 09.26

賽事 / 韓國漢城 第十屆亞運會
獎牌 / 1 金 1 銀 3 銅

香港保齡球運動員車菊紅在韓國漢
城第十屆亞運會女子個人保齡球項
目中，為香港奪得首面亞運金牌，
香港代表團在是屆運動會獲得一金
一銀三銅成績。

勇奪漢城亞運保齡球
女子個人冠軍的車菊
紅。（新華社提供）

賽事 / 韓國漢城 第八屆殘奧運
獎牌 / 2 銀 7 銅

香港代表團參加於韓國漢城舉行的第八屆
殘奧運，共奪得兩銀七銅。

由漢城凱旋回港的香港代表團成員。（南華早報
出版有限公司提供）

1988 10.15~10.24

香港射擊運動員梁瑞媚於漢城殘奧運女子氣步槍射擊項目中取得銅牌，為香港首面殘
奧運射擊獎牌。（香港殘疾人奧委會暨傷殘人士體育協會提供）

香港選手黃炳伸在第十一屆亞運會男子個人射箭項目中進行比賽。（新華社提供）

1990 09.22~10.07

賽事 / 北京 第十一屆亞運會
獎牌 / 2 銀 5 銅

香港代表團參加北京主辦的
第十一屆亞運會，共奪得兩銀
五銅。

武術隊是香港在 1990 年亞運會奪獎牌最多的隊
伍，包括取得銀牌的梁日豪（中）、取得銅牌的奚
財林（右）和吳小清（左）。（星島新聞集團提供）

賽事 / 西班牙巴塞隆拿 第九屆殘奧運
獎牌 / 3 金 4 銀 4 銅

香港代表團參加於西班牙巴塞隆拿舉行的第九屆殘奧運，共奪得三金四銀四銅，當中女子乒乓球代表馮月華共取得一金兩銅。

1992 09.03~09.14

香港乒乓球運動員鄺錦成在巴塞隆拿殘奧運勇奪乒乓球男子TT5 級單打金牌，同時升上世界排名第二。（香港殘疾人奧委會暨傷殘人士體育協會提供）

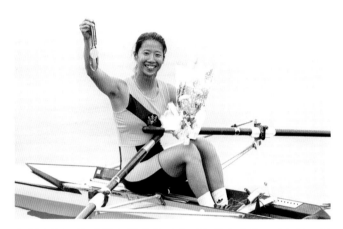

何劍暉展示為香港奪得的首面東亞運動會金牌。（南華早報
出版有限公司提供）

1993 05.09~05.18

賽事 / 上海 首屆東亞運動會
獎牌 / 1 金 2 銀 8 銅

香港代表團參加上海主辦的首屆東亞運動會，共奪
得一金兩銀八銅，當中香港划艇運動員何劍暉在女
子輕級單人賽艇獲得金牌。

賽事 / 日本柏崎 滑浪風帆世界錦標賽
項目 / 滑浪風帆
獎牌 / 金牌

香港滑浪風帆運動員李麗珊在日本柏崎舉
行的 1993 年滑浪風帆世界錦標賽奪得女
子組金牌，是香港運動員在該項錦標賽獲
得的首面獎牌。

San San on top of the world

Hong Kong celebrates as windsurfing
queen sails to history-making gold

1993 年 9 月 26 日《南華早報》報道李麗珊贏得
金牌，稱她「立於世界頂端」。（南華早報出版有
限公司提供）

1993 09.25

1994 10.02~10.16

賽事 / 日本廣島 第十二屆亞運會
獎牌 / 5 銀 7 銅

香港代表團參加日本廣島主辦的第十二屆亞運
會，共奪得五銀七銅，當中賽艇及帆船項目首次
獲獎。

賽事 / 美國亞特蘭大 第二十六屆奧運會
項目 / 滑浪風帆
獎牌 / 金牌

香港滑浪風帆運動員李麗珊奪得美國亞特
蘭大主辦的第二十六屆奧運會女子滑浪風
帆金牌，是香港自 1952 年首次參加奧運
以來所獲的首面金牌。

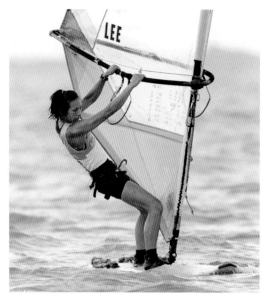

李麗珊歷史性為香港奪得奧運金牌。（南華早報
出版有限公司提供）

1996 07.29

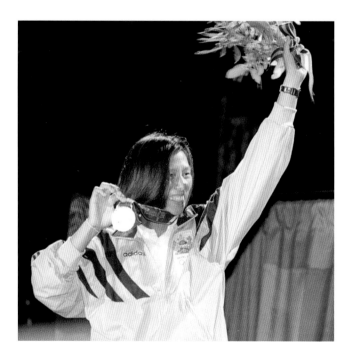

李麗珊登上頒獎台，高舉香港
首面奧運金牌。（南華早報出版
有限公司提供）

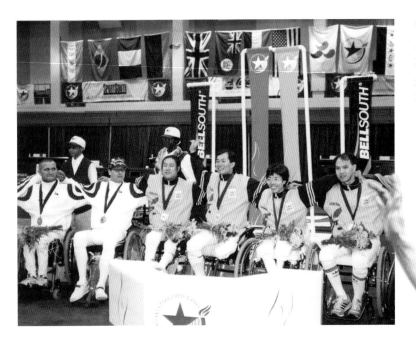

香港輪椅劍擊運動員張偉良（右三）聯同陳錦來、陳仕傑及鄺偉業於亞特蘭大殘奧運男子花劍團體賽奪得金牌。（香港復康會及張偉良先生提供）

1996 08.16~08.25

1996 年 8 月 24 日，香港田徑運動員（左起）趙國鵬、蘇樺偉、陳成忠及張耀祥於亞特蘭大殘奧運的田徑男子 T34-37 級 4x100 米接力賽奪得金牌。（香港殘疾人奧委會暨傷殘人士體育協會提供）

賽事 / 美國亞特蘭大 第十屆殘奧運
獎牌 / 5 金 5 銀 5 銅

香港代表團參加美國亞特蘭大主辦的第十屆殘奧運，共奪
得五金五銀五銅，當中輪椅劍擊代表張偉良成為香港首位
於同一屆殘奧運奪得四面金牌的運動員。

賽事 / 上海 第八屆中華人民共和國
　　　 全國運動會
項目 / 單車
獎牌 / 金牌

香港代表團參加在上海舉行的第八屆中華
人民共和國全國運動會，是香港首次參加
全運會。10 月 15 日，香港單車選手黃金
寶於男子 180 公里單車公路賽奪得金牌，
成為首位獲得全運會獎牌的香港運動員。

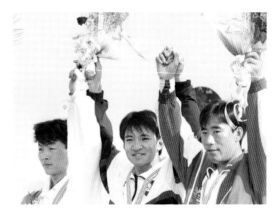

黃金寶（中）奪得香港首面全運會金牌。（南華
早報出版有限公司提供）

1997 10.12～10.24

1998 08.06～08.16

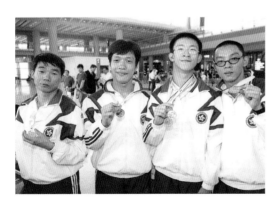

（左起）張耀祥、趙國鵬、蘇樺偉及陳成忠展示
他們於國際殘疾人奧委會世界田徑錦標賽奪得的
獎牌。（南華早報出版有限公司提供）

賽事 / 英國伯明翰 國際殘疾人奧委會
　　　 世界田徑錦標賽
項目 / 田徑
獎牌 / 金牌

香港運動員蘇樺偉參加英國伯明翰國際殘
疾人奧委會世界田徑錦標賽，在男子 T36
級別的 100 米及 200 米項目中奪金，同
時首次打破該兩個項目的世界紀錄。蘇其
後聯同陳成忠、張耀祥及趙國鵬於男子
T35-38 級 4x100 米接力賽奪得金牌，並
打破該項目的世界紀錄。

行政長官董建華
（左）於禮賓府將用
於第十三屆亞運會的
香港區旗授予中國香
港體育協會暨奧林匹
克委員會主席霍震霆
（中）及義務秘書長
彭沖（右）。（香港特
別行政區政府提供）

1998 12.06～12.20

賽事 / 泰國曼谷 第十三屆亞運會
獎牌 / 5 金 5 銀 5 銅

中國香港代表團首次以「中國香港」名義
參加亞運，在泰國曼谷主辦的第十三屆亞
運會共奪得五金五銀五銅，並首次在英式
桌球、壁球和單車項目獲獎。

1998 年 12 月 6 日，香港單車
運動員黃金寶擔任中國香港代
表團持旗手，帶領代表團進入
第十三屆亞運會開幕禮會場。
（YOSHIKAZU TSUNO/AFP via
Getty Images）

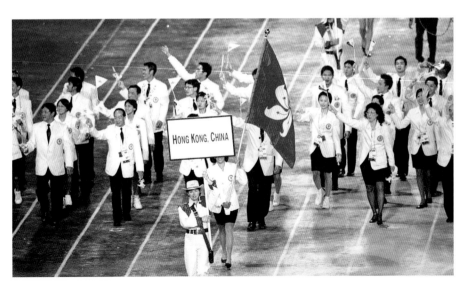

中國香港代表團參加悉尼奧運會開幕禮。（Clive Brunskill /ALLSPORT via Getty Images）

2000 09.15~10.01

賽事／澳洲悉尼 第二十七屆夏季奧運會

中國香港代表團首次以「中國香港」名義參加於澳洲悉尼舉辦的第二十七屆夏季奧運會。

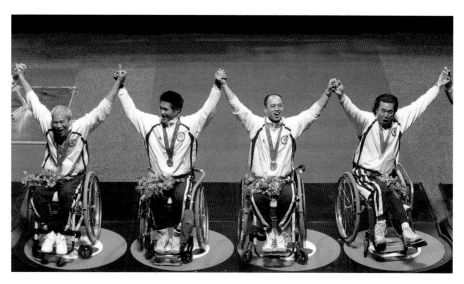

2000 年 10 月 21 日，香港輪椅劍擊運動員（左起）許贊紅、馮英騏、鄺偉業和陳錦來於悉尼殘奧運男子團體花劍項目奪得金牌。（Matt Turner/ALLSPORT via Getty Images）

2000 10.18~10.29

賽事 / 澳洲悉尼 第十一屆殘奧運
獎牌 / 8 金 3 銀 7 銅

中國香港代表團參加於澳洲悉尼舉行的第
十一屆殘奧運，共奪得八金三銀七銅，當
中田徑代表蘇樺偉共取得三金兩銅，輪椅
劍擊代表馮英騏共取得三金一銅。

2000 年 10 月 27 日，蘇樺偉於悉尼殘奧運田徑男子 T36 級 400 米項目贏得金牌。（Sean Garnsworthy/ALLSPORT via Getty Images）

許長國返抵香港時展
示獎盃和證書。（新
華社提供）

2001 04.25

賽事 / 阿聯酋阿布扎比 第一屆世界保齡球大師賽
項目 / 保齡球
獎牌 / 冠軍

香港保齡球運動員許長國參加阿聯酋阿布扎比舉行
的第一屆世界保齡球大師賽並奪得冠軍，是香港首
位世界排名第一的保齡球手。

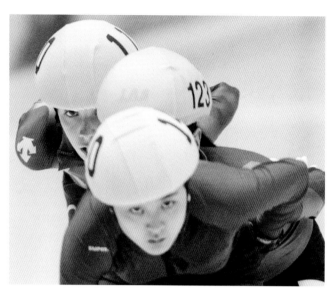

2002 年 2 月 20 日，香港短道速滑選手任家貝於女子 1000 米短
道速滑項目初賽中一度領前。（JACQUES DEMARTHON/AFP
via Getty Images）

2002 02.08~02.24

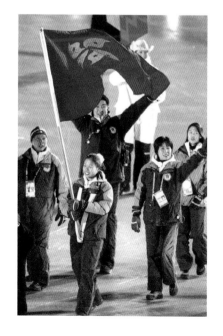

賽事 / 美國鹽湖城 第十九屆冬季奧運會

中國香港代表團參加於美國鹽湖城舉行的第十九屆
冬季奧運會，是香港首次參加冬季奧運。

中國香港代表團成員出席鹽湖城
冬季奧運會的開幕禮。（ROBERT
SULLIVAN/AFP via Getty Images）

賽事 / 韓國釜山 第十四屆亞運會
獎牌 / 4金6銀11銅

中國香港代表團參加於韓國釜山舉行的第
十四屆亞運會，共奪得四金六銀十一銅，
並首次在健美及空手道項目獲得獎牌。

2002年10月8日，香港單車運動員黃金寶（左）
與何兆倫（右）於男子麥迪遜賽奪得銅牌。（HER
WOO-YEONG/AFP via Getty Images）

2002 09.29~10.14

2002年10月3日，香港桌球選手（左起）馮國威、傅家俊及
陳國明於男子英式桌球團體賽項目為香港贏得金牌。（Antony
Dickson/South China Morning Post via Getty Images）

2003 10.19

賽事 / 印尼雅加達 第二十三屆亞洲羽毛球錦標賽
項目 / 羽毛球
獎牌 / 冠軍

香港女子羽毛球運動員王晨在印尼雅加達舉行的第
二十三屆亞洲羽毛球錦標賽奪得冠軍，是香港特別
行政區成立後首位成為亞洲冠軍的香港女子羽毛球
運動員。

賽事 / 希臘雅典 第二十八屆奧運會
項目 / 乒乓球
獎牌 / 銀牌

香港運動員李靜和高禮澤在希臘雅典奧運
會乒乓球男子雙打項目獲得銀牌，是香港
以「中國香港」名義參與奧運會後獲得的
第一面奧運獎牌，亦是香港乒乓球選手參
與奧運比賽以來的最佳成績。

2004 08.21

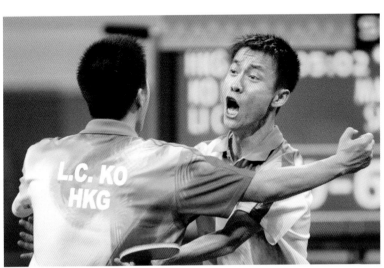

高禮澤（左）與李靜（右）於奧運乒乓球男子雙打準決賽擊敗俄羅斯選手
後，興奮擁抱。（MLADEN ANTONOV/AFP via Getty Images）

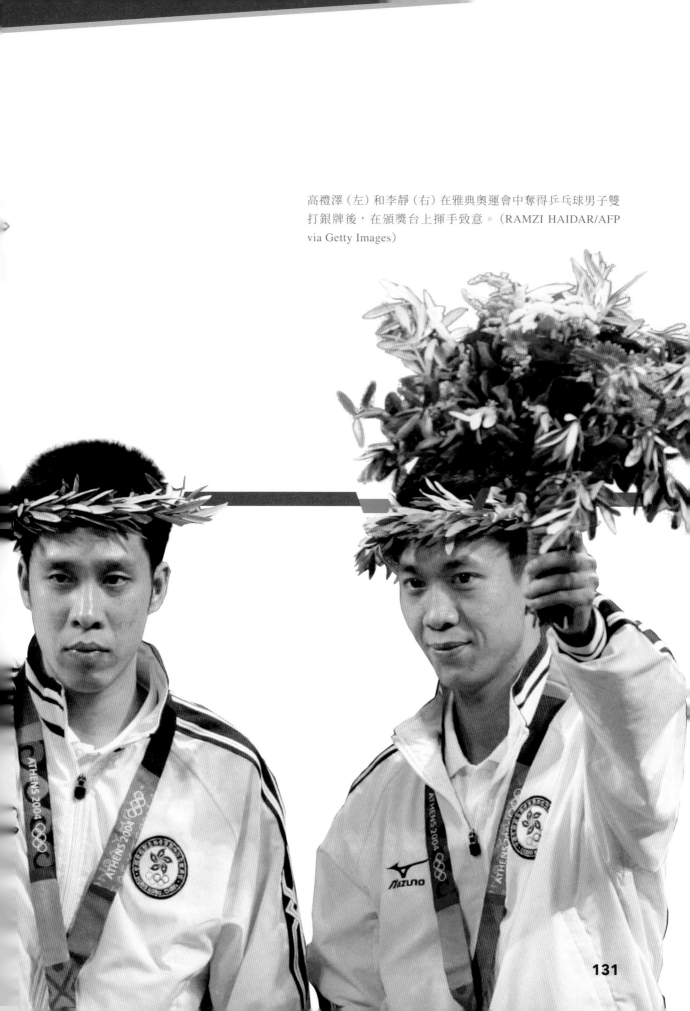

高禮澤（左）和李靜（右）在雅典奧運會中奪得乒乓球男子雙打銀牌後，在頒獎台上揮手致意。（RAMZI HAIDAR/AFP via Getty Images）

賽事 / 希臘雅典 第十二屆殘奧運
獎牌 / 11 金 7 銀 1 銅

中國香港代表團在希臘雅典舉行的第十二
屆殘奧運，共奪得十一金七銀一銅，為歷
來最佳成績；當中輪椅劍擊代表余翠怡共
奪得四面金牌，成為香港首位在同一屆殘
奧運奪得四面金牌的女運動員。

2004 年 9 月 30 日，中國香港代表團成員展示他
們的殘奧運獎牌（前排左起：陳蕊莊、許贊紅
及王潔梅；後排左起：余翠怡、范珮珊及陳錦
來 ）。（Oliver Tsang/South China Morning Post
via Getty Images）

2004 09.17~09.28

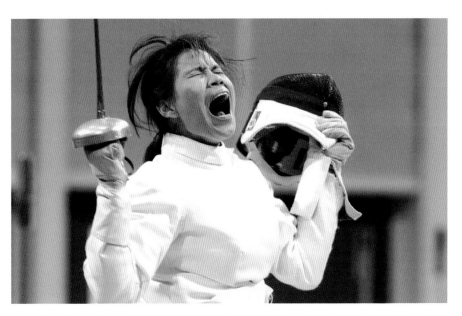

2004 年 9 月 18 日，余翠怡於雅典殘奧運女子輪椅劍擊 A 級重劍個人賽奪金後，激動
高呼。（Robert Daemmrich Photography Inc/Corbis via Getty Images）

香港游泳運動員施幸余於第一屆亞洲室內運動會中合共奪得七面金牌。（南華早報出版有限公司提供）

賽事 / 泰國曼谷 第一屆亞洲室內運動會
獎牌 / 12 金 9 銀 5 銅

中國香港代表團參加於泰國曼谷舉行的第一屆亞洲室內運動會，共取得十二金九銀五銅，於獎牌榜上 37 個參賽國家和地區中位列第四，並刷新六項游泳香港紀錄。

2005 11.12~11.19

2006 07.21~07.24

賽事 / 加拿大多倫多 第六屆世界跳繩錦標賽
項目 / 跳繩
獎牌 / 4 金 7 銀

香港跳繩代表隊於加拿大多倫多舉行的第六屆世界跳繩錦標賽獲得四金七銀，並首次於男子團體初級組成為世界總冠軍。

香港保齡球運動員胡兆康擔任多哈亞運會火炬傳遞的火炬手。（Martin Chan/South China Morning Post via Getty Images）

卡塔爾多哈主辦的第十五屆亞運會火炬傳遞活動在香港舉行，25名火炬手接力完成全程4.5公里的火炬傳遞。

2006 10.27

香港乒乓球運動員高禮澤（左）及李靜（右）與中國香港體育協會暨奧林匹克委員會主席霍震霆（中），一起點燃位於灣仔金紫荊廣場的多哈亞運聖火盆。（Martin Chan/South China Morning Post via Getty Images）

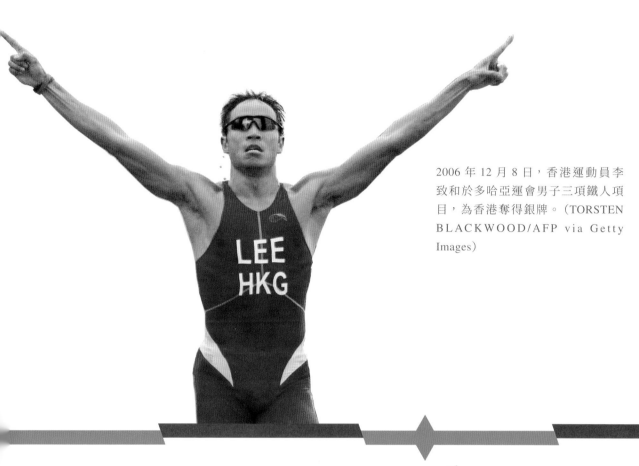

2006 年 12 月 8 日，香港運動員李致和於多哈亞運會男子三項鐵人項目，為香港奪得銀牌。（TORSTEN BLACKWOOD/AFP via Getty Images）

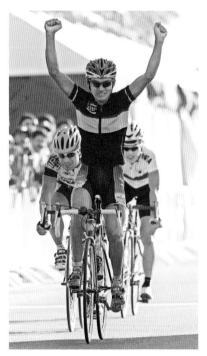

2006 12.01~12.15

賽事 / 卡塔爾多哈 第十五屆亞運會
獎牌 / 6 金 12 銀 10 銅

中國香港代表團參加由卡塔爾多哈主辦的第十五屆亞運會，共取得六金十二銀十銅，並首次在三項鐵人及舉重項目奪獎。

2006 年 12 月 3 日，香港選手黃金寶在多哈亞運會男子單車公路賽中，振臂高呼，衝過終點線，贏得金牌。（Jamie Squire/Getty Images）

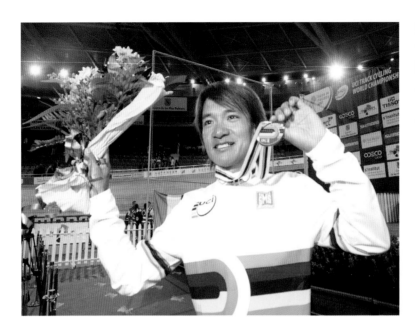

2007 03.31

賽事 / 西班牙馬略卡 世界場地單車錦標賽
項目 / 單車
獎牌 / 冠軍

香港單車運動員黃金寶於西班牙馬略卡世界場地單車錦標賽奪
得 15 公里捕捉賽冠軍，並獲頒單車運動員最高榮譽的彩虹戰
衣，是首位獲得單車項目世界冠軍的華人。

中國香港代表團出席
上海世界夏季特殊
奧運會的開幕禮。
（GOH CHAI HIN/
AFP via Getty Images）

2007 10.02~10.11

賽事 / 上海 世界夏季特殊奧運會
獎牌 / 67 金 50 銀 37 銅

中國香港代表團參加於上海舉行的世界
夏季特殊奧運會，共奪得 67 金 50 銀 37
銅，為香港代表團參加世界夏季特殊奧運
會以來的最佳成績。

2007 10.22

賽事 / 英國鴨巴甸 格蘭披治桌
　　　球賽
項目 / 桌球
獎牌 / 冠軍

香港桌球運動員傅家俊在英國
鴨巴甸舉行的格蘭披治桌球賽
決賽中獲得冠軍，是首位奪得
這項佳績的香港運動員。

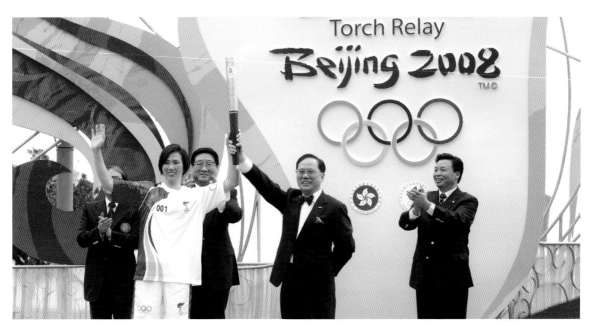

行政長官曾蔭權（中）將火炬交予香港站第一位火炬手奧運滑浪風帆金牌得主李麗珊（左），正式展開接力傳遞。（香港特別行政區政府提供）

2008 05.02

2008 年北京奧運聖火傳遞活動中國區首站在香港舉行，由 119 名火炬手傳遞聖火。首棒及末棒分別由運動員李麗珊、黃金寶執跑。

全國政協委員、國際奧委會委員、中國香港體育協會暨奧委會會長霍震霆（右）將奧運聖火傳遞給擔任香港站最後一名火炬手單車運動員黃金寶（左），將北京奧運聖火送抵灣仔金紫荊廣場。（香港特別行政區政府提供）

財政司司長曾俊華（中）聯同其他嘉賓一起展示由中銀香港發行的 2008 年北京奧運會港幣紀念鈔票。（香港特別行政區政府提供）

2008 07.16

中銀香港發行北京 2008 年奧運會港幣紀念鈔票，面值為港幣 20 元，是現代奧運史上首次發行紀念鈔票。

香港馬術運動員林立信策騎馬匹 Urban，參加於沙田舉行的奧運馬術場地障礙賽。（南華早報出版有限公司提供）

2008 08.09~08.21

賽事 / 香港 第二十九屆奧運會馬術比賽
項目 / 馬術

2008 年第二十九屆奧運馬術比賽在香港舉行，是香港首次協辦夏季奧運項目。

2008 年 9 月 9 日，香港硬地滾球運動員郭海瑩於北京殘奧運混合 BC2 級個人賽贏得金牌。（FREDERIC J. BROWN/AFP via Getty Images）

賽事 / 北京 第十三屆殘奧運
獎牌 / 5 金 3 銀 3 銅

中國香港代表團參加於北京舉行的第十三屆殘奧運，共奪得五金三銀三銅。

2008 09.06~09.17

2008 年 9 月 15 日，香港田徑運動員蘇樺偉於北京殘奧運贏得男子 T36 級 200 米金牌後振臂高呼。（AFP/AFP via Getty Images）

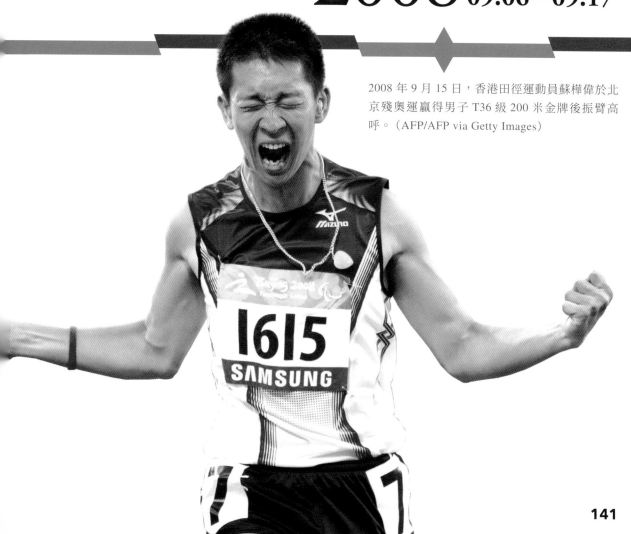

賽事 / 香港 第五屆東亞運動會
獎牌 / 26 金 31 銀 53 銅

香港主辦第五屆東亞運動會，開幕式由國際奧委會
主席羅格及國務委員劉延東主禮。中國香港代表團
派出 383 名運動員參與全部 22 個比賽項目，共取
得 26 金 31 銀 53 銅。當中男子足球代表隊奪得首
項國際性大型綜合運動會金牌、壁球隊更囊括全部
七面金牌。

2009 年 12 月 12 日，香港男子足
球代表隊於東亞運足球決賽以互射
十二碼擊敗日本隊，奪得金牌。獲
勝一刻，香港隊員（左起）陳偉豪、
郭建邦、巢鵬飛、歐陽耀冲、阮健
文及蘇偉泉興奮歡呼。（Ed Jones/
AFP via Getty Images）

2009 12.05～12.13

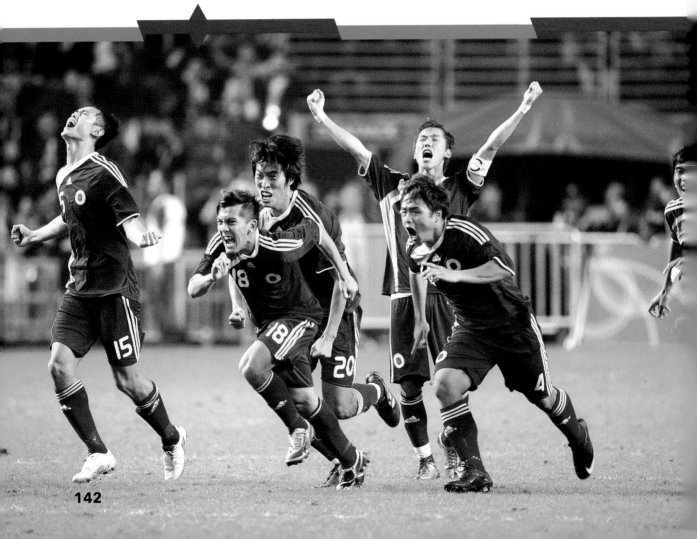

香港亞運足球代表隊於分組賽與
孟加拉對賽前拍照留念。（Richard
Heathcote/Getty Images）

2010 11.11

賽事 / 廣州 亞運會男子足球賽
項目 / 足球

香港亞運足球代表隊在 2010 年第
十六屆廣州亞運會男子足球賽打入
16 強，為繼 1958 年亞運後，再次於
男子足球分組賽晉級。

2010 年 11 月 22 日，香港馬術運動員（左起）賴楨敏、林立信、林子心及鄭文杰於廣州亞運會馬術場地障礙賽團體項目為香港奪得銅牌。（LAURENT FIEVET/AFP via Getty Images）

賽事 / 廣州 第十六屆亞運會
獎牌 / 8 金 15 銀 17 銅

中國香港代表團參加在廣州舉行的第十六屆亞運會，共取得八金十五銀十七銅，並首次於七人欖球和馬術項目奪獎。

2010 11.20~11.27

香港七人欖球隊隊員韋馬克（Mark Wright，右）於廣州亞運會七人欖球決賽中奮力撲倒日本對手。香港隊最終於此項目奪得銀牌。（Feng Li/Getty Images）

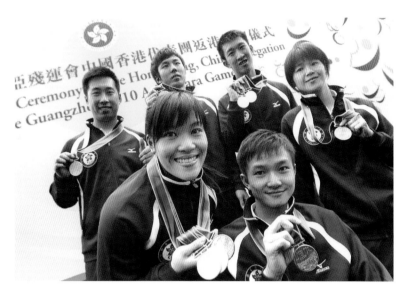

中國香港代表團成員在返港歡迎儀式上展示他們的獎牌（前排左起：余翠怡、高行易；後排左起：余廣華、尹漢彥、蘇樺偉及余春麗）。（南華早報出版有限公司提供）

2010 12.12~12.19

賽事 / 廣州 第一屆亞洲殘疾人運動會
獎牌 / 5 金 9 銀 14 銅

中國香港代表團參加於廣州舉行的第一屆亞洲殘疾人運動會，共奪得五金九銀十四銅。

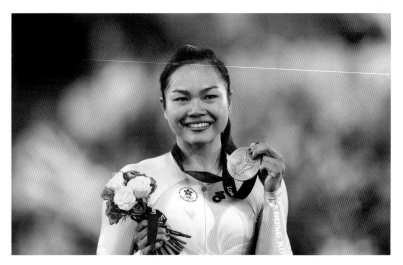

李慧詩在倫敦奧運贏得香港歷來第三面奧運獎牌。（Bryn Lennon/Getty Images）

2012 08.04

賽事 / 英國倫敦 第三十屆奧運會
項目 / 單車
獎牌 / 銅牌

香港單車運動員李慧詩在英國倫敦舉行的第三十屆奧運會女子場地單車凱琳賽奪得銅牌，為香港歷來贏得的第三面奧運獎牌。

李慧詩勇奪女子場地單車凱琳賽銅牌後，振臂歡呼。（南華早報出版有限公司提供）

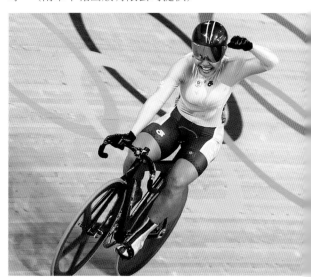

中國香港代表團進入倫敦殘奧運開幕禮會場，由香港田徑運動員蘇樺偉擔任持旗手。（LEON NEAL/AFP/GettyImages）

2012 08.29~09.09

賽事 / 英國倫敦 第十四屆殘奧運
獎牌 / 3 金 3 銀 6 銅

中國香港代表團參加於英國倫敦舉行的第十四屆殘奧運，共奪得三金三銀六銅。

在倫敦殘奧運上勇奪獎牌的香港運動員余翠怡和蘇樺偉凱旋回港。（David Wong/South China Morning Post via Getty Images）

2013 01.29~02.05

賽事 / 韓國平昌 第十屆特殊奧林匹克冬季世界運動會
獎牌 / 25 金 15 銀 17 銅

中國香港代表團參加於韓國平昌舉行的第十屆特殊奧
林匹克冬季世界運動會，共奪得 25 金 15 銀 17 銅，是
香港代表團自 1985 年首次參加世界冬季特殊奧運以來
取得的最佳成績。

李慧詩（中）勇奪世界單車錦標賽女子 500 米計時賽金牌後，與銀、銅牌得主於頒獎台上合照。（ALEXANDER NEMENOV/AFP via Getty Images）

2013 02.21

賽事 / 白俄羅斯明斯克 世界場地單車錦標賽
項目 / 單車
獎牌 / 金牌

香港單車運動員李慧詩於白俄羅斯明斯克舉行的世界場地單車錦標賽女子 500 米計時賽中奪得金牌，並獲頒彩虹戰衣，成為香港首位女子單車世界冠軍。

2014 年 9 月 21 日，香港游泳運動員（左起）施幸余、歐鎧淳、何詩蓓、鄭莉梅為香港代表隊贏得女子 4x100 米自由泳接力項目銅牌。（PHILIPPE LOPEZ/AFP via Getty Image）

2014 09.19~10.04

賽事 / 韓國仁川 第十七屆亞運會
獎牌 / 6 金 12 銀 24 銅

中國香港代表團參加於韓國仁川舉行的第十七屆亞運會，共取得六金十二銀二十四銅，並首次於體操項目奪獎。

香港單車運動員張敬樂於場地單車男子全能賽中為港隊贏得銅牌。（MANAN VATSYAYANA/AFP via Getty Images）

2014 年 9 月 25 日，香港體操
運動員石偉雄出戰男子跳馬項
目決賽，為香港奪得首面亞運
體操金牌。（JUNG YEON-JE/
AFP via Getty Image）

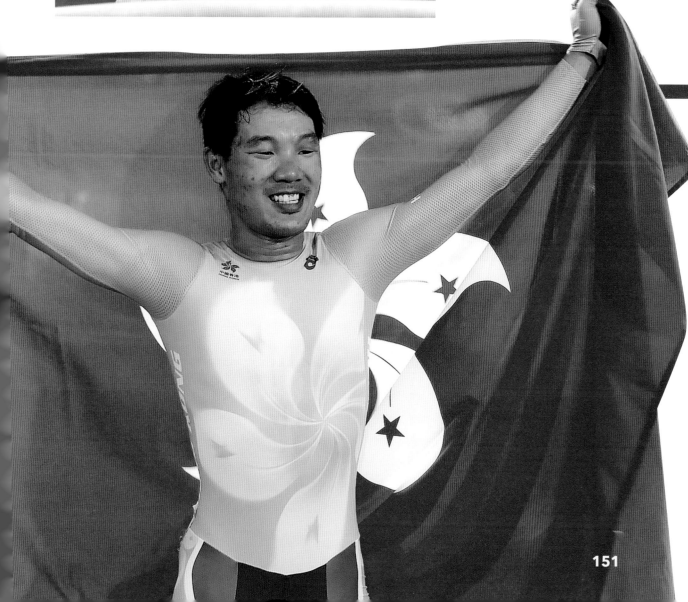

賽事 / 韓國仁川 第二屆亞殘運
獎牌 / 10 金 15 銀 19 銅

中國香港代表團參加於韓國仁川舉行的第二屆亞殘運，共取得 10 金 15 銀 19 銅。

中國香港代表團成員出席韓國仁川亞殘運開幕禮。（香港殘疾人奧委會暨傷殘人士體育協會提供）

2014 10.18~10.24

2015 04.21

吳安儀於 2015 年 WLBSA 世界女子職業桌球錦標賽中取得冠軍。（南華早報出版有限公司提供）

賽事 / 英國列斯 WLBSA 世界女子職業桌球錦
　　　標賽
項目 / 桌球
獎牌 / 冠軍

香港桌球運動員吳安儀在英國列斯舉行的 WLBSA 世界女子職業桌球錦標賽中取得冠軍，成為第一位贏得該項目世界冠軍的亞洲女運動員。

賽事 / 美國拉斯維加斯 第五十一屆保齡球世界盃
項目 / 保齡球
獎牌 / 冠軍

香港保齡球運動員胡兆康在美國拉斯維加斯舉行的
第五十一屆保齡球世界盃中贏得男子組冠軍，成為
香港首位保齡球世界冠軍。

全神貫注投球的胡兆康。（香港保齡球總會提供）

2015 11.20

胡兆康在勇奪拉斯維加斯保齡球世界盃男子組冠軍後，於頒獎台上高舉獎盃。（香港保齡球總會提供）

賽事 / 江蘇無錫 亞洲劍擊錦標賽
項目 / 劍擊
獎牌 / 金牌

香港劍擊運動員張家朗於江蘇無錫舉行的亞洲劍擊錦標賽中奪得男子個人花劍項目金牌，是首位於該賽事奪金的香港運動員。

贏得 2016 年亞洲劍擊錦標賽男子花劍個人項目金牌後的張家朗。（Chan Kin-wa/South China Morning Post via Getty Images）

2016 04.13

2016 07.24~08.02

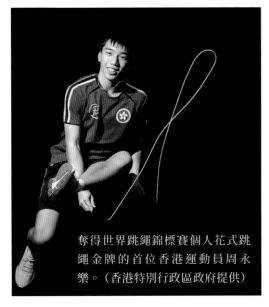

奪得世界跳繩錦標賽個人花式跳繩金牌的首位香港運動員周永樂。（香港特別行政區政府提供）

賽事 / 瑞典馬模 2016 世界跳繩錦標賽
項目 / 跳繩
獎牌 / 79 面

中國香港代表隊參加瑞典主辦的世界跳繩錦標賽 2016，共獲 79 面獎牌，並在世界盃表演賽蟬聯冠軍。男子組 4×45 秒交互繩速度接力賽打破世界紀錄，周永樂更成為香港首位奪得個人花式跳繩金牌的男子運動員。

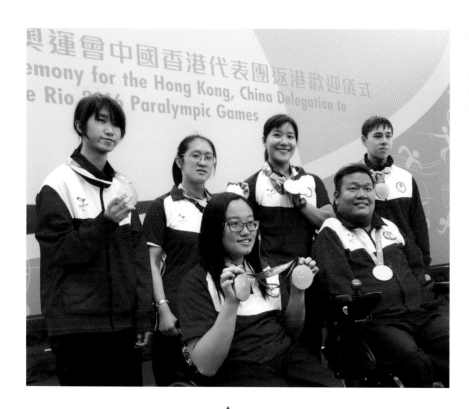

中國香港代表團完成里約殘奧運賽事返港,在歡迎儀式上展示他們的獎牌。(香港殘疾人奧委會暨傷殘人士體育協會提供)

2016 09.07~09.18

賽事 / 巴西里約熱內盧 第十五屆殘奧運
獎牌 / 2金2銀2銅

中國香港代表團參加於巴西里約熱內盧舉行的第十五屆殘奧運,共奪得兩金兩銀兩銅。

賽事 / 香港 香港公開羽毛球錦
　　　　標賽
項目 / 羽毛球
獎牌 / 冠軍

香港羽毛球運動員伍家朗於香
港公開羽毛球錦標賽男單項目
取得冠軍，是賽事舉辦 28 年
來首位在該賽事奪冠的香港運
動員。

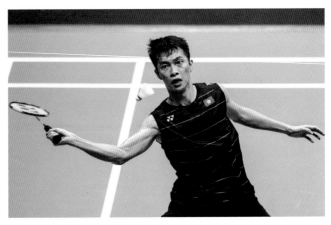

2016 年 11 月 25 日，伍家朗在香港公開羽毛球錦標賽中奪
冠。成為該錦標賽舉辦 28 年來首位奪冠的香港運動員。
（Power Sport Images/Getty Images）

2016 11.27

2016 12.01

香港東方足球隊主教練陳婉婷獲亞洲足協
頒發年度最佳女教練獎，成為香港首位獲
得該獎的足球教練。陳婉婷亦是全球第一
位帶領男子職業足球隊贏得頂級聯賽冠軍
的女教練。

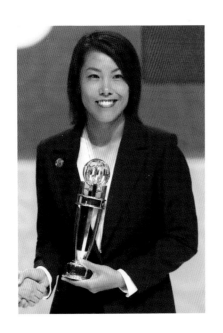

2016 年 12 月 1 日，陳婉婷在阿聯酋阿布扎
比舉行的亞洲足協年度頒獎禮上獲頒年度
最佳女教練獎。（EZAR BALOUT/AFP via
Getty Images）

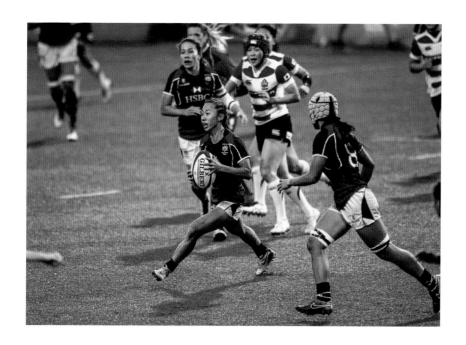

2016 年 12 月 17 日，香港欖球運動員莊嘉欣於女子欖球世界盃外圍賽對陣日本隊時持球進攻。（Power Sport Images/Getty Images）

2016 12.17

賽事 / 女子欖球世界盃外圍賽
項目 / 女子 15 人欖球
成績 / 第二名

香港女子 15 人欖球代表隊於女子欖球世界盃外圍賽奪得第二名，成功晉身於愛爾蘭舉行的女子欖球世界盃 2017 決賽週，是該隊歷來取得的最佳成績。

香港拳擊運動員曹星如在世界拳擊組織超蠅量級
（112 至 115 磅）升至世界排名第一，成為香港首位
榮登該榜的拳手。

2016 12

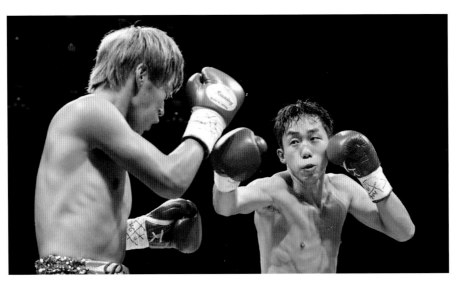

2016 年 10 月 8 日，曹星如於灣仔會議展覽中心舉行的「勇者對決」賽事擊敗日本拳
手前川龍斗。（Edward Wong/South China Morning Post via Getty Images）

2017 年 3 月 11 日，曹星如於「王者對決 2」賽事獲勝後激動歡呼。（香港特別行政區政府提供）

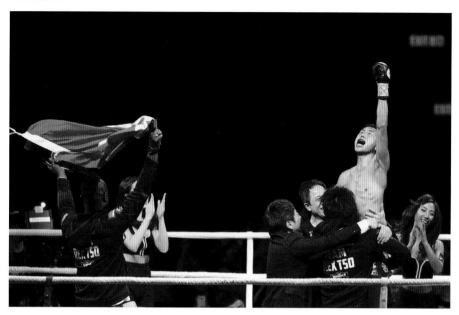

2017 03.11

賽事 / 香港 王者對決 2
項目 / 拳擊
獎牌 / 金腰帶

香港拳擊運動員曹星如在香港舉行的「王者對決 2」賽事中，擊敗日本拳手向井寬史，取得其職業生涯 21 連勝，在超蠅量級賽事衛冕世界拳擊組織「國際拳王」及世界拳擊理事會「亞洲拳王」金腰帶，同時取下向井寬史的世界拳擊組織「亞太區拳王」金腰帶。

何詩蓓展示在台北夏季世界大學運動會中贏得的兩面金牌。（南華早報出版有限公司提供）

2017 08.19~08.30

賽事 / 中國台北 第二十九屆夏季世界大學運動會
項目 / 游泳
獎牌 / 2 金

中國香港代表團於在台北舉行的第二十九屆夏季世界大學運動會取得歷屆最佳成績。香港游泳運動員何詩蓓於 100 米及 200 米自由泳項目奪得兩面金牌，追平香港運動員韋漢娜在世大運的個人最佳成績，更刷新 200 米自由泳大會紀錄。

2017 年 8 月 29 日，在全運會男子花劍個人賽決賽中，香港選手崔浩然不敵福建選手陳海威，獲得銀牌。崔浩然（右）賽後與陳海威（左）擁抱。（新華社提供）

2017 年 8 月 30 日，在全運會男子重劍個人銅牌賽中，香港選手方凱申擊敗福建選手林宗毅，獲得銅牌。（新華社提供）

2017 08.27～09.08

賽事 / 天津 第十三屆全國運動會
獎牌 / 2 金 7 銀 7 銅

香港代表團參加於天津舉行的第十三屆全國運動會，取得兩金七銀七銅，為香港參與全運會以來的最佳成績。劍擊代表崔浩然奪得香港在全運會的首面男子個人花劍銀牌，方凱申則奪得香港的首面男子個人重劍銅牌。張家朗、崔浩然、張小倫及陳建雄組成的男子花劍隊亦首次奪得團體賽銅牌。空手道選手鄭子文於男子個人形奪得銀牌，洪晧崴和劉慕裳則分別於男子及女子個人形取得銅牌。

賽事 / 香港 王者對決 3
項目 / 拳擊

香港拳擊運動員曹星如在香港
舉行的「王者對決 3」賽事中，
與 WBA 前世界冠軍日本拳手
河野公平對賽。最終裁判一致
裁定曹星如勝出，曹星如成功
衛冕世界拳擊組織（WBO）超
蠅量級國際冠軍腰帶。

曹星如在香港會議展覽中心舉行的「王者對決 3」
賽事中獲勝，取得職業生涯 22 連勝。（中新圖
片提供）

2017 10.07

2017 10.22

賽事 / 丹麥 奧登塞 2017 丹麥羽毛球公
　　　　開賽
項目 / 羽毛球
獎牌 / 冠軍

香港羽毛球代表鄧俊文與謝影雪在丹麥奧
登塞舉行的 2017 丹麥羽毛球公開賽混合
雙打決賽，以局數二比一擊敗世界排名第
一的國家隊鄭思維、陳清晨組合，奪得金
牌，成為香港首隊於世界羽聯頂級超級系
列賽中取得冠軍的組合。

曾德軒（左）、麥卓賢（中）、及胡兆康（右），在世界保齡球錦標賽 2017 的男子三人賽勝出，奪得香港第一面世界保齡球錦標賽金牌。（香港保齡球總會提供）

2017 11.25~12.04

賽事 / 美國拉斯維加斯 2017 世界保齡球錦標賽
項目 / 保齡球
獎牌 / 1 金 1 銀 1 銅

香港保齡球代表隊於美國拉斯維加斯舉行的 2017 世界保齡球錦標賽奪得一金一銀一銅，創下歷史佳績。隊員麥卓賢、曾德軒和胡兆康於男子三人賽奪得冠軍，為香港歷來首面世界保齡球錦標賽金牌。

於 2018 年亞洲劍擊錦標賽創下
歷史佳績的香港劍擊代表隊。
（香港劍擊總會提供）

2018 06.17~06.22

賽事 / 泰國曼谷 2018 年亞洲劍擊錦標賽
項目 / 劍擊
獎牌 / 2 金 2 銀 5 銅

香港劍擊代表隊於在泰國曼谷舉辦的 2018 年亞洲
劍擊錦標賽贏得兩金兩銀五銅，創下歷史佳績。江
旻憓成為首位奪得亞錦賽女子重劍個人賽金牌的香
港運動員。男子花劍隊的張小倫、張家朗、崔浩然
及蔡俊彥亦首度為香港奪得亞錦賽男子花劍團體項
目銀牌。

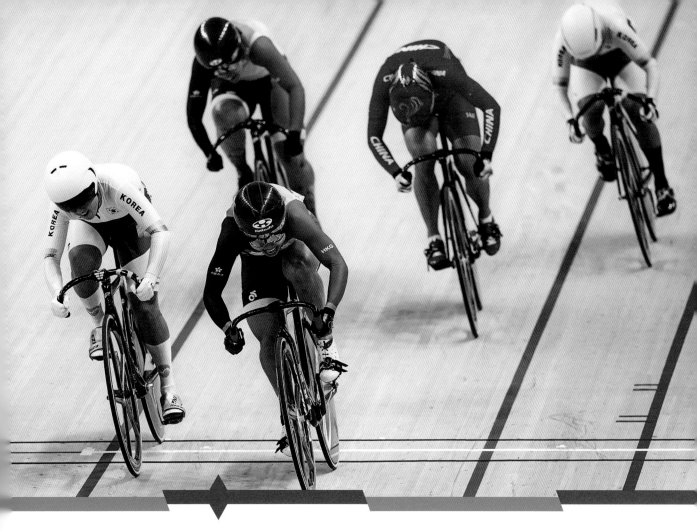

2018 08.18~09.02

賽事 / 印尼雅加達及巨港 第十八屆亞運會
獎牌 / 8 金 18 銀 20 銅

中國香港代表團在印尼雅加達及巨港舉行的第
十八屆亞運會奪得共 8 金 18 銀 20 銅，並首次於
橋牌項目奪獎，為歷屆最佳成績。

2018 年 8 月 28 日，李
慧詩勝出亞運會場地單
車女子凱琳賽一刻。
（Lintao Zhang/Getty
Images）

中國香港代表團成員出席印尼亞殘運開幕禮。（香港殘疾人奧委會暨傷殘人士體育協會提供）

2018 10.06～10.13

賽事 / 印尼雅加達 第三屆亞殘運
獎牌 / 11 金 16 銀 21 銅

中國香港代表團參加於印尼雅加達舉行的第三屆亞殘運，共奪得 11 金 16 銀 21 銅，為歷屆最佳成績。

香港游泳運動員陳睿琳於女子 S14 級 100 米蝶泳奪金，同時打破亞洲及亞殘運紀錄。（香港殘疾人奧委會暨傷殘人士體育協會提供）

劉慕裳（右二）在贏得女子個人型銅牌後，與其他獎牌得主合照。
（JAVIER SORIANO/AFP via GettyImages）

2018 11.11

賽事 / 西班牙馬德里 第二十四屆世界成人空手道錦標賽
項目 / 空手道
獎牌 / 銅牌

香港空手道運動員劉慕裳在西班牙馬德里舉行的第二十四屆世
界成人空手道錦標賽獲得女子個人形銅牌，成為首位於世界錦
標賽奪得獎牌的香港空手道運動員。

賽事 / 韓國仁川 國際乒聯世界巡迴賽
項目 / 乒乓球
獎牌 / 金牌

香港乒乓球混雙組合杜凱琹及黃鎮廷於韓
國仁川舉行的 2018 國際乒聯世界巡迴賽
總決賽中，擊敗朝鮮與韓國的聯隊，奪得
金牌。

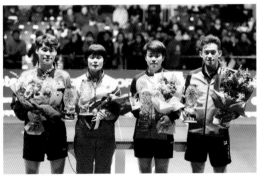

黃鎮廷及杜凱琹（右一及右二）與銀牌得主張宇
鎮和車孝心（左一及左二）合照。（Chung Sung-
Jun/Getty Images）

2018 12.15

杜凱琹及黃鎮廷於國際乒聯世界巡
迴賽總決賽勇挫朝鮮和韓國聯隊。
（Chung Sung-Jun/Getty Images）

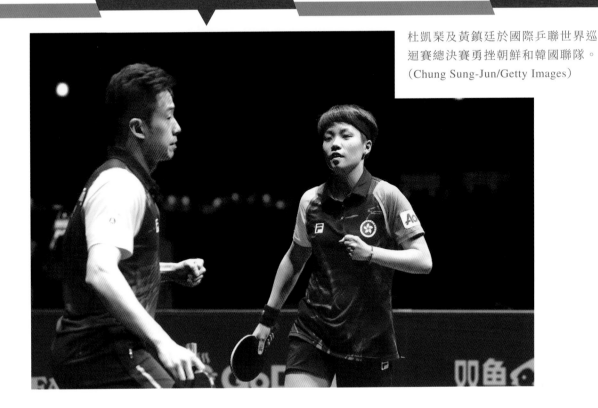

香港輪椅劍擊運動員余翠怡成為首位獲亞洲殘疾人奧委會頒發最佳女運動員獎的香港運動員。

亞洲殘疾人奧委會在阿聯酋杜拜舉行第五屆會員大會，其間頒授獎項予傑出運動員及在殘疾人運動發展有卓越成就的人士，香港輪椅劍擊運動員余翠怡獲得最佳女運動員獎。（香港殘疾人奧委會暨傷殘人士體育協會提供）

2019 02.05~02.06

2019 03.02

賽事／波蘭普魯斯科夫 世界場地單車錦標賽
項目／單車
獎牌／金牌

香港單車運動員李慧詩在波蘭普魯斯科夫舉行的世界場地單車錦標賽中奪得女子爭先賽金牌，次日又奪得凱琳賽金牌。兩面金牌使李慧詩繼 2013 年後再獲頒彩虹戰衣，為香港首位擁有超過一件彩虹戰衣的單車運動員。

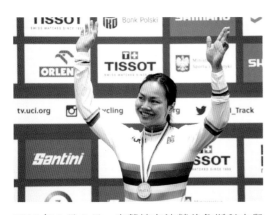

2019 年 3 月 2 日，李慧詩在波蘭普魯斯科夫舉行的世界場地單車錦標賽贏得女子爭先賽冠軍後，登上頒獎台。（ALIK KEPLICZ/AFP via Getty Images）

香港劍擊運動員江旻憓獲國際劍擊聯會公
布為女子重劍世界排名第一，成為首位名
列世界排名第一的香港劍擊運動員。

2019 03.11

2019 11.09

賽事 / 土耳其安塔利亞 IBSF 世界業餘
　　　桌球錦標賽
項目 / 桌球
獎牌 / 冠軍

香港桌球運動員吳安儀在土耳其安塔利
亞舉辦的 IBSF 世界業餘桌球錦標賽決賽
以局數五比二擊敗泰國選手勒查露，繼
2009 及 2010 年後第三度奪冠。

賽事 / 美國德梅因市 TYR Pro Swim 系
　　　列賽
項目 / 游泳
獎牌 / 1 金 1 銀

香港游泳運動員何詩蓓在美國 TYR Pro
Swim 系列賽第三站拿下一金一銀佳績，
同時刷新女子 100 米自由泳香港長池紀
錄，成績為 53 秒 30 。

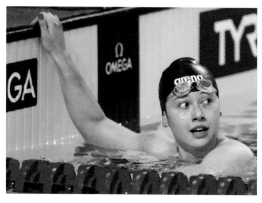

何詩蓓在美國德梅因市舉行的 TYR Pro Swim 系
列賽第三站贏得女子 100 米自由泳冠軍。（Maddie
Meyer/Getty Images）

2020 03.06

2020 11.21~11.22

賽事 / 匈牙利布達佩斯 國際游泳聯賽
項目 / 游泳

香港游泳運動員何詩蓓參加在匈牙利布達佩斯舉
行的國際游泳聯賽，於 100 、200 米自由泳項目
分別以 50 秒 94 及 1 分 51 秒 11 成績，六個星期
內第九度打破該兩個項目的亞洲短池紀錄，亦分
別是該兩個項目史上第三快及第二快成績。

行政長官林鄭月娥於禮賓府主持東京 2020 奧運會中國香港代表團授旗典禮，將香港特別行政區區旗授予中國香港體育協會暨奧林匹克委員會會長霍震霆、東京 2020 奧運會中國香港代表團團長貝鈞奇及港協暨奧委會義務秘書長王敏超，祝願香港運動員旗開得勝，為港爭光。

2020 07.08

行政長官林鄭月娥（前排左三）在中央人民政府駐香港特別行政區聯絡辦公室副主任盧新寧（前排左二）及民政事務局局長徐英偉（前排左一）陪同下，主持授旗儀式。（香港特別行政區政府提供）

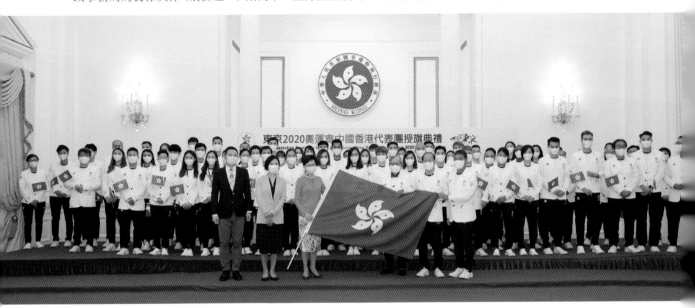

2021 年 7 月 23 日東京 2020 奧運會開幕典禮，中國香港代表團進場一刻。持旗手為劍擊選手張家朗（右）和羽毛球選手謝影雪（左）。（Matthias Hangst/Getty Images）

2021 07.23~08.08

賽事 / 日本東京 第三十二屆奧運會
獎牌 / 1 金 2 銀 3 銅

中國香港代表團參加於日本東京舉行的第三十二屆奧運會，共奪得一金兩銀三銅，為歷屆最佳成績。

2021 07.26

賽事 / 日本東京 第三十二屆奧運會
項目 / 劍擊
獎牌 / 金牌

香港劍擊運動員張家朗在東京 2020 奧運
會男子個人花劍決賽擊敗衛冕的意大利選
手格羅素，為香港隊取得回歸以來第一面
奧運金牌。

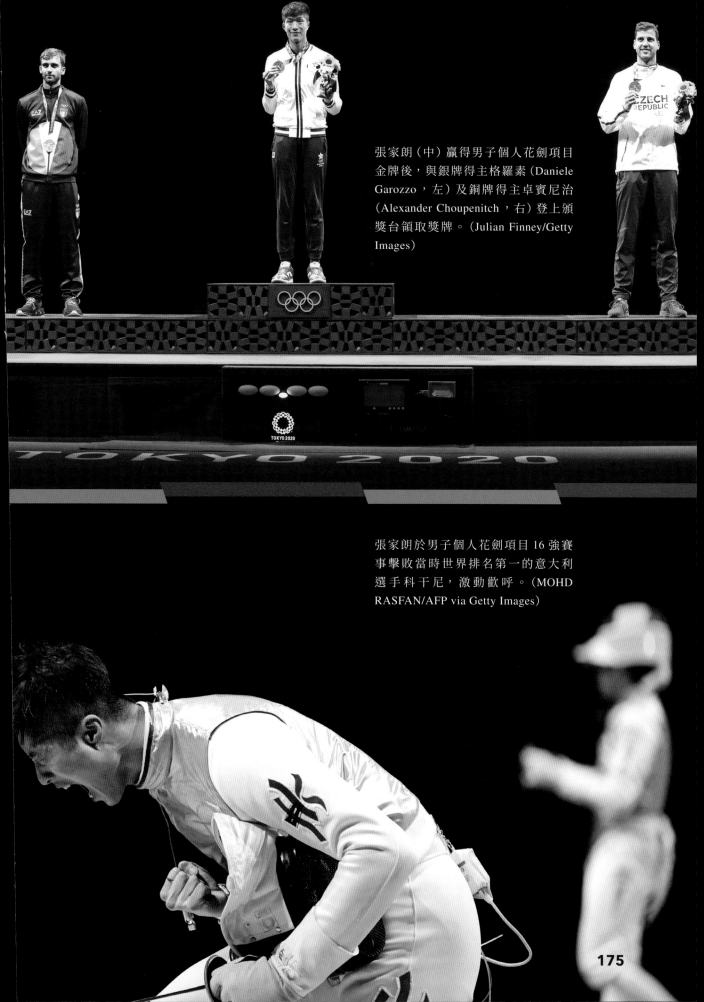

張家朗（中）贏得男子個人花劍項目金牌後，與銀牌得主格羅素（Daniele Garozzo，左）及銅牌得主卓賓尼治（Alexander Choupenitch，右）登上頒獎台領取獎牌。（Julian Finney/Getty Images）

張家朗於男子個人花劍項目 16 強賽事擊敗當時世界排名第一的意大利選手科干尼，激動歡呼。（MOHD RASFAN/AFP via Getty Images）

賽事／日本東京 第三十二屆奧運會
項目／游泳
獎牌／銀牌

香港游泳運動員何詩蓓在東京 2020 奧運會女子
200 米自由泳，奪得香港在奧運游泳項目的第一面
銀牌。何詩蓓在決賽游出 1 分 53 秒 92 的成績，同
時打破了亞洲紀錄，以及由她保持的香港紀錄。

何詩蓓在東京 2020 奧運會女子 200
米自由泳項目奪得銀牌，成為首位
登上奧運頒獎台的香港游泳運動員。
（美聯社提供）

2021 07.28

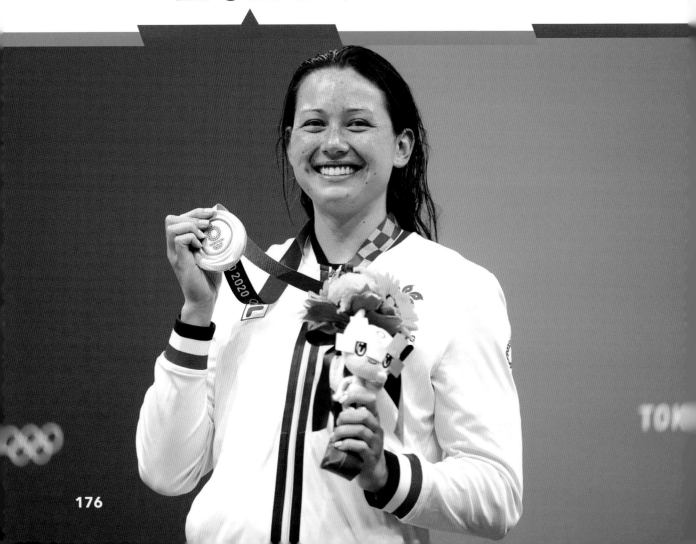

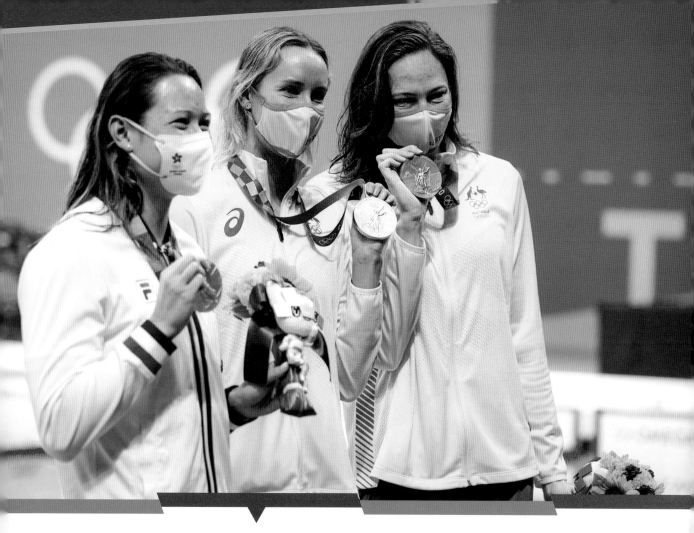

2021 07.30

何詩蓓與金牌得主麥姬昂（Emma McKeon，中）和銅牌得主甘普（Cate Campbell，右）合照。（美聯社提供）

賽事 / 日本東京 第三十二屆奧運會
項目 / 游泳
獎牌 / 銀牌

香港游泳運動員何詩蓓在東京 2020 奧運會 100 米自由泳決賽游出 52 秒 27，奪得香港在奧運游泳項目的第二面銀牌，並再次刷新她在準決賽打破的亞洲紀錄。

賽事 / 日本東京 第三十二屆奧運會
項目 / 羽毛球

香港羽毛球運動員謝影雪和鄧俊文，在東京 2020 奧運會羽毛球混合雙打項目取得第四名，是香港在奧運羽毛球項目的最佳成績。

2021 年 7 月 25 日，謝影雪和鄧俊文於東京 2020 奧運會羽毛球混合雙打項目分組賽迎戰中國組合王懿律及黃東萍。（Lintao Zhang/Getty Images）

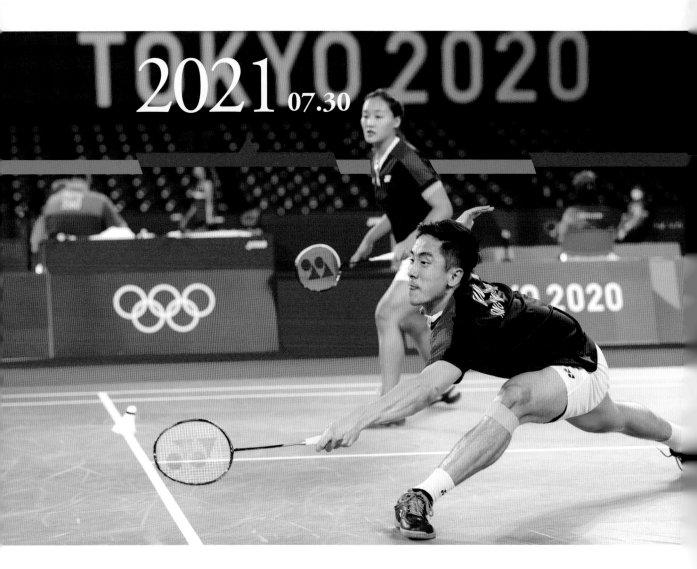

2021 07.30

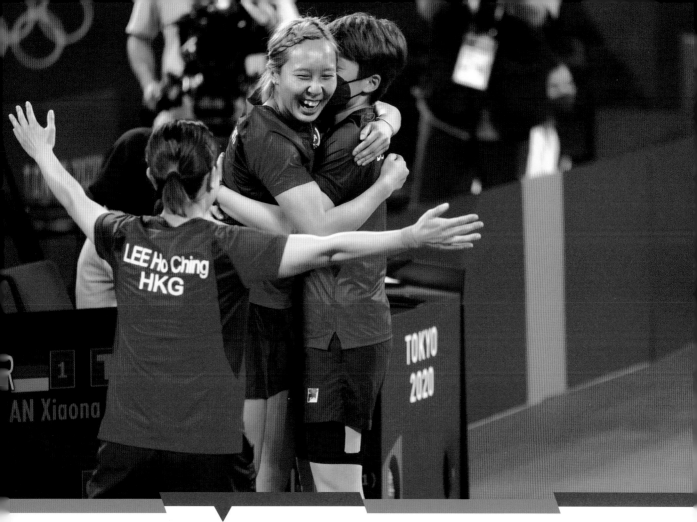

2021 08.05

李皓晴、杜凱琹及蘇慧音於東京奧運乒乓球女子團體銅牌賽擊敗德國隊後，興奮相擁。（Friso Gentsch/ picture alliance via Getty Images）

賽事 / 日本東京 第三十二屆奧運會
項目 / 乒乓球
獎牌 / 銅牌

香港乒乓球運動員李皓晴、杜凱琹、蘇慧音和朱成竹，在東京 2020 奧運會乒乓球女子團體銅牌賽，以場數三比一擊敗德國隊，奪得銅牌，為香港女子乒乓球隊歷來首面奧運獎牌。

賽事 / 日本東京 第三十二屆奧運會
項目 / 空手道
獎牌 / 銅牌

香港空手道運動員劉慕裳在東京 2020 奧運會女子個人形銅牌賽中擊敗土耳其選手，奪得香港史上首面空手道奧運獎牌。

劉慕裳於東京奧運會女子個人形排名賽中打出套拳的英姿。（ALEXANDER NEMENOV/AFP via Getty Images）

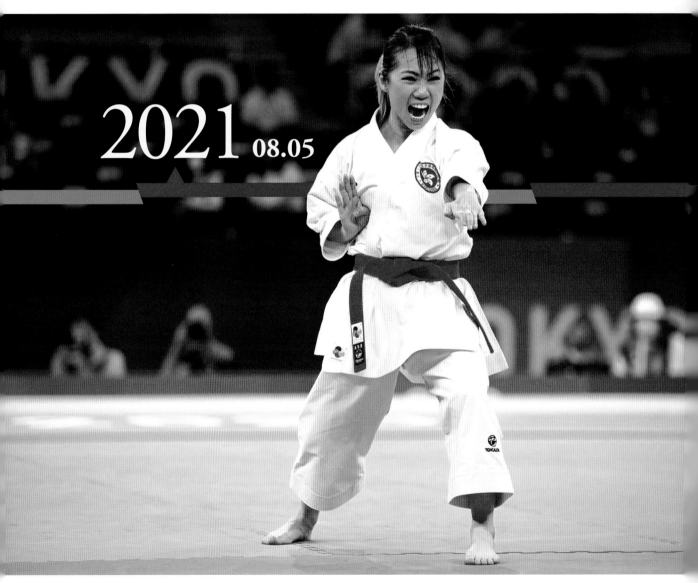

2021 08.05

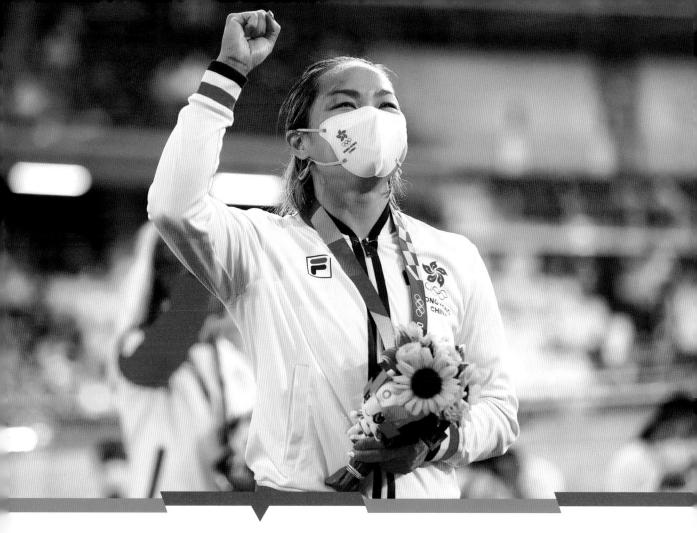

2021 08.08

賽事 / 日本東京 第三十二屆奧運會
項目 / 單車
獎牌 / 銅牌

香港單車運動員李慧詩在東京 2020 奧運會女子場地單車爭先賽銅牌賽擊敗德國選手，繼 2012 年倫敦奧運後再度奪得奧運銅牌。李慧詩是首名於兩屆奧運會奪得獎牌的香港運動員。

香港特區政府與中國香港體育協會暨奧林匹克委員會在西九文化區戲曲中心舉行東京 2020 奧運會中國香港代表團返港歡迎儀式，行政長官林鄭月娥主禮，向參賽運動員頒發表揚狀，恭賀港隊凱旋歸來，並取得歷來最佳成績。

2021 08.09

東京 2020 奧運會中國香港代表團出席由香港特區政府與中國香港體育協會舉行的返港歡迎儀式。（香港特別行政區政府提供）

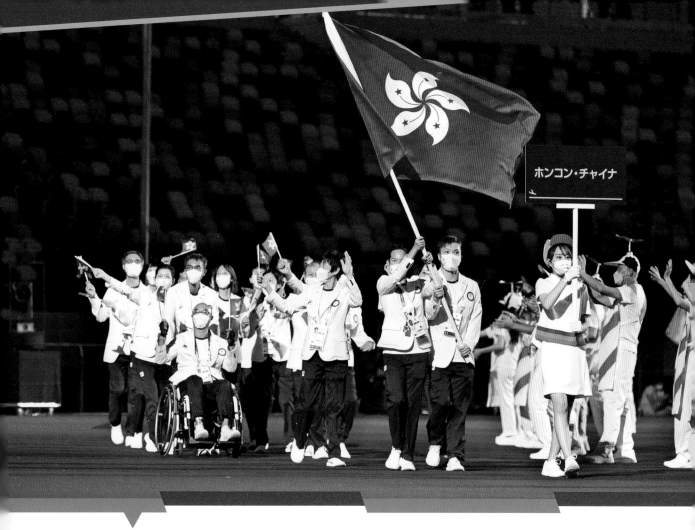

2021 08.24~09.05

2021 年 8 月 24 日，在東京殘奧運開
幕禮上，中國香港代表團由田徑代表
任國芬及游泳代表許家俊持旗進場。
(PHILIP FONG/AFP via Getty Images)

賽事 / 日本東京 第十六屆殘奧運
獎牌 / 2 銀 3 銅

中國香港代表團參加於日本東京舉行的第十六屆
殘奧運，共奪得兩銀三銅。

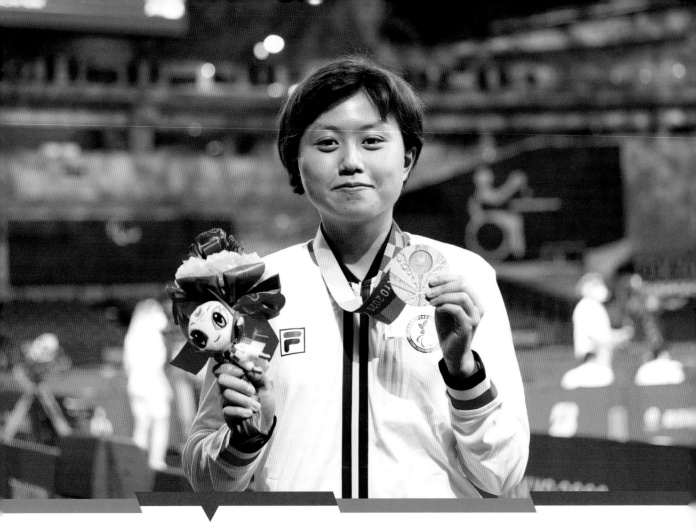

2021 08.28

初次出戰殘奧運的王婷莛，為香港奪得本屆殘奧運的首面獎牌。（香港殘疾人奧委會暨傷殘人士體育協會提供）

賽事 / 日本東京 第十六屆殘奧運
項目 / 乒乓球
獎牌 / 銅牌

香港乒乓球運動員王婷莛在東京 2020 殘疾人奧運會女子 TT11 級單打賽事中取得銅牌，是中國香港代表團於本屆殘奧運的第一面獎牌。

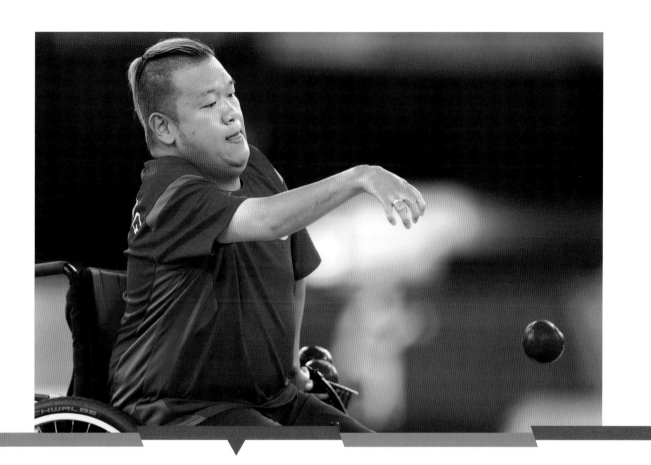

2021 09.01

梁育榮在銅牌戰中以五比
四擊敗國家隊的鄭遠森。
(Kiyoshi Ota/Getty Images)

賽事 / 日本東京 第十六屆殘奧運
項目 / 硬地滾球
獎牌 / 銅牌

香港硬地滾球運動員梁育榮在東京 2020
殘疾人奧運會硬地滾球混合 BC4 級個人
賽中,為香港贏得一面銅牌。

賽事 / 日本東京 第十六屆殘奧運
項目 / 硬地滾球
獎牌 / 銀牌

香港硬地滾球運動員劉慧茵、梁育榮和黃君恒在東京 2020 殘疾人奧運會硬地滾球混合 BC4 級雙人賽中為香港贏得一面銀牌。

2021 09.04

（左起）劉慧茵、梁育榮、黃君恒，在東京殘奧運為香港贏得一面銀牌。（Christopher Jue/Getty Images for International Paralympic Committee）

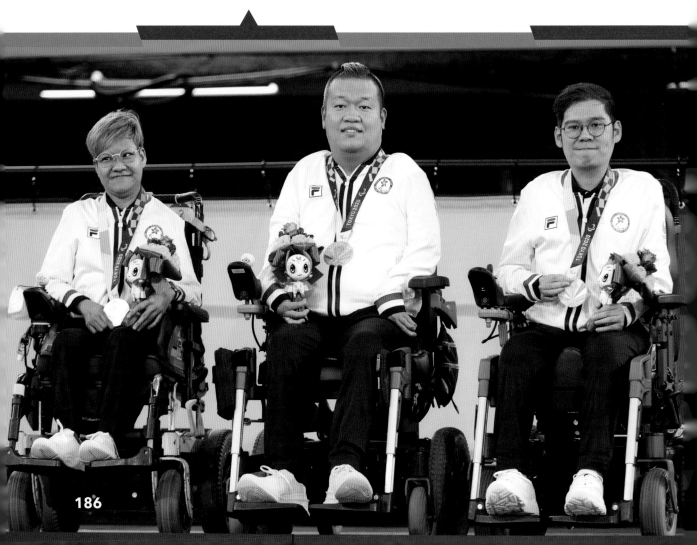

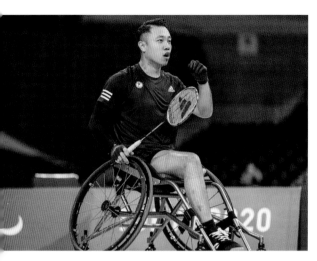

2021 年 9 月 3 日，於東京殘奧運羽毛球男子 WH2 級單打小組賽出戰的陳浩源。（YASUYOSHI CHIBA/AFP via Getty Images）

賽事 / 日本東京 第十六屆殘奧運
項目 / 羽毛球
獎牌 / 1 銀 1 銅

香港羽毛球運動員朱文佳在東京 2020 殘疾人奧運會羽毛球男子 SH6 級單打賽事中贏得一面銀牌。同日，香港羽毛球運動員陳浩源則在男子 WH2 級單打項目中贏得一面銅牌。羽毛球於本屆殘奧運成為正式比賽項目。

2021 09.05

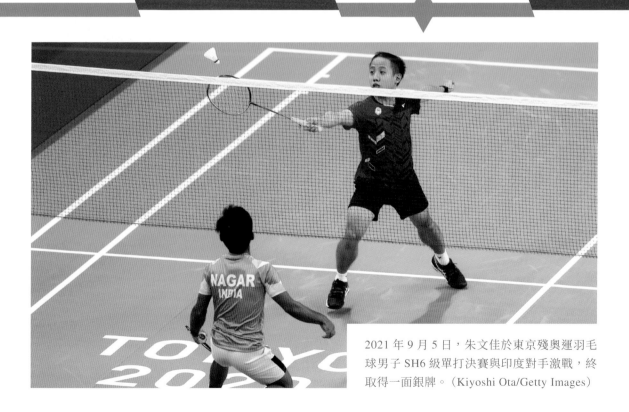

2021 年 9 月 5 日，朱文佳於東京殘奧運羽毛球男子 SH6 級單打決賽與印度對手激戰，終取得一面銀牌。（Kiyoshi Ota/Getty Images）

志氣凌雲，
感謝為**香港爭光的運動健兒**。

光輝汗水背後是一個個動人心弦的
故事，也是**你我的香港故事**。

鳴 謝

香港特別行政區政府

香港特別行政區政府民政事務局

中國香港體育協會暨奧林匹克委員會

香港殘疾人奧委會暨傷殘人士體育協會

南華早報出版有限公司

星島新聞集團

香港大公文匯傳媒集團

香港羽毛球總會

香港足球總會

香港保齡球總會

香港草地滾球總會

香港復康會

香港網球總會

香港劍擊總會

香港體育學院

新華社

廣角鏡集團有限公司

林徐婉圓女士

張偉良先生